U0121036

Think Like an Artist

and Lead a More Creative, Productive Life

Think Like an Artist: and Lead a More Creative, Productive Life by Will Gompertz

Copyright © 2015 by Will Gompertz

First published 2015

First published in Great Britain in the English language by Penguin Books Ltd.

All rights reserved.

封底凡无企鹅防伪标识者均属未经授权之非法版本。

Simplified Chinese translation © 2019 by Ginkgo (Beijing) Book Co., Ltd.

本书中文简体版权归属于银杏树下（北京）图书有限责任公司。

著作权合同登记号：图字 18-2018-334

图书在版编目（CIP）数据

像艺术家一样思考：BBC 主编的艺术启蒙课 /（英）威尔·贡培兹 (Will Gompertz) 著；艾欣译 . —— 长沙：湖南美术出版社，2019.4（2024.3 重印）

ISBN 978-7-5356-8439-4

Ⅰ.①像… Ⅱ.①威…②艾… Ⅲ.①艺术创作 – 研究 Ⅳ.① J04

中国版本图书馆 CIP 数据核字 (2018) 第 216140 号

像艺术家一样思考：BBC 主编的艺术启蒙课

XIANG YISHUJIA YIYANG SIKAO: BBC ZHUBIAN DE YISHU QIMENGKE

出 版 人：黄　啸

著　者：［英］威尔·贡培兹　　　　　译　者：艾　欣

选题策划：后浪出版公司　　　　　　出版统筹：吴兴元

编辑统筹：蒋天飞　　　　　　　　　责任编辑：贺澧沙

特约编辑：迟安妮　　　　　　　　　营销推广：ONEBOOK

装帧制造：墨白空间·陈威伸

出版发行：湖南美术出版社　后浪出版公司

印　刷：嘉业印刷（天津）有限公司　　　　　　（长沙市东二环一段 622 号）

开　本：787×1092　1/32

印　张：6.625+0.5（彩插）

版　次：2019 年 4 月第 1 版

印　次：2024 年 3 月第 14 次印刷

定　价：36.00 元

读者服务：reader@hinabook.com 188-1142-1266　　投稿服务：onebook@hinabook.com 133-6631-2326

直销服务：buy@hinabook.com 133-6657-3072　　　　网上订购：https://hinabook.tmall.com/（天猫官方直营店）

后浪出版咨询（北京）有限责任公司　版权所有，侵权必究

投诉信箱：editor@hinabook.com　fawu@hinabook.com

未经许可，不得以任何方式复制或者抄袭本书部分或全部内容

本书若有印、装质量问题，请与本公司联系调换，电话010-64072833

后浪出版公司

像
艺术家
一样思考

BBC主编的艺术启蒙课

［英］威尔·贡培兹 著 艾欣 译

湖南美术出版社

全国百佳图书出版单位

·长沙·

谨以此书缅怀史蒂夫·黑尔（Steve Hare）

书中主要提到的艺术家（按出现顺序）

尼内特·德瓦卢瓦（Ninette de Valois）

弗雷德里克·阿什顿（Frederick Ashton）

安迪·沃霍尔（Andy Warhol）

文森特·凡·高（Vincent Van Gogh）

西斯特·盖茨（Theaster Gates）

布里奇特·赖利（Bridget Riley）

罗伊·利希滕斯坦（Roy Lichtenstein）

大卫·奥格威（David Ogilvy）

玛丽娜·阿布拉莫维奇（Marina Abramović）

吉尔伯特和乔治（Gilbert & George）

卡拉瓦乔（Michelangelo Merisi da Caravaggio）

毕加索（Pablo Picasso）

J.J. 艾布拉姆斯（J.J. Abrams）

皮耶罗·德拉·弗朗切斯卡（Piero della Francesca）

吕克·图伊曼斯（Luc Tuymans）

约翰内斯·维米尔（Johannes Vermeer）

彼得·多依格（Peter Doig）

伦勃朗（Rembrandt van Rijn）

克里·詹姆斯·马歇尔（Kerry James Marshall）

米开朗基罗（Michelangelo Buonarroti）

大卫·霍克尼（David Hockney）

马塞尔·杜尚（Marcel Duchamp）

鲍勃和罗伯塔·史密斯（Bob and Roberta Smith）

目录

引言

　　创造向来是个热门话题，它让全世界的政客、学者和睿智的人感到兴奋。人们认为它至关重要，将是让我们的未来繁荣的核心所在。这么说当然不错，但究竟什么是创造呢？它又是如何在我们生活中起作用的？

　　为什么似乎有些人能够轻而易举地提出绝妙新颖的想法而有些人却不能？难道只是因为每个人被设置成了不同的"创意类型"？抑或这与我们的行为和态度有更大的关系？

我们人类是一个具有想象力的独特物种，我们构思复杂想法并使其实现的能力依赖于一系列认知过程，这种过程是地球上其他任何生命形式或机器都不具备的，但对我们而言却没什么大不了。从做一顿饭到给朋友发一条诙谐短信，我们无时无刻不在实践着这个过程。也许我们会觉得这些都是再平凡不过的举动了，但它们仍然要求我们去想象，去创新。这诚然是个神奇的天赋，一旦被适当培养，就能让我们实现最超凡的事情。

对想象力的运用活跃并丰富着我们的思想和生活。当我们运用我们的大脑进行思考时，我们便会感到满足。我从没遇到哪个艺术家对待事物是冷漠或缺乏好奇心的。成功的厨师、园丁或体

创造这种行为是非常令人满足、积极并有益的。

育教练——任何对自己的领域充满热忱并具有创新意愿的人——也同样如此。你能从他们的眼中看到发出生命力的灵光，那就是具有创造力的样子。

那么，我们该如何驾驭这种与生俱来的天赋呢？我们怎样才能将自己的创造力从原初的自动运行状态转变为可控的，去生成那些大胆又新颖的概念，为我们的生活乃至更宽广的世界增添价值？更具体地讲，我们要如何触发我们的想象力来获得能够转化为有价值的实物的创新想法？

在人生最好的30年中我一直在思考这些问题，起初是出于对新想法和天才之士的迷恋，而后这成了我作为一个艺术领域的出版人、制片人、作家、广播行业从业者和记者的工作的一部分。

我曾有特权观察和会见一些当今最具创造性思维的人物，从大胆先锋的英国艺术家达米恩·赫斯特（Damien Hirst）到多次获奥斯卡奖的美国女演员梅丽尔·斯特里普（Meryl Streep）。显然，他们都各不相同，但他们至少在一点上没有你想象中的差别那么大。

通过多年观察，我明显发觉，所有成功的创意人——从小说家和电影导演，到科学家和哲学家——都有一些清晰可辨的共同特征。这里我指的并不是那些稀奇的、超凡脱俗的品质，而是使他们的才华蓬勃生长的基本习惯和方

信心至关重要。艺术家在绘画、写作、表演或歌唱前并不会去征求谁的允许，而是随心而行。

法。这些习惯和方法一旦被采用，也能帮助我们发挥自己潜在的创造力。

创造是一种我们都具备的天赋，这一点毋庸置疑。诚然，有些人可能比其他人更擅长作曲，但这并不能直接说明不作曲的人是"缺乏创造性的"。事实上，我们都有足够的能力成为这样或那样的艺术家。我们每个人都有将事物概念化的能力，能跨越时间与空间的界限去考虑一系列抽象的问题，产生彼此不相关的或超越当下的联想。当我们做白日梦的时候、做推测的时候甚至说谎的时候，都在践行着这个过程。

但问题是，我们中的一些人要么深信自己不具备创造力，要么尚未找到发挥创造力的方式，创新的信心因此就会被削弱，这显然是无益的。信心至关重要。我观察到，其实艺术家也和很多

普通人一样会担心自己"江郎才尽"，但他们却总能设法鼓足勇气，克服自我怀疑，从而让自己重拾创造力。披头士乐队就正是由这样的几位年轻小伙用闲暇时间组建的，他们满怀信心地让他们自己，更让整个世界相信他们就是音乐家。

艺术家不会等待他人的约请，他们在绘画、写作、表演或歌唱前并不会去征求谁的允许，而是随心而行。艺术家的创造力并不足以将他们与普通人区分开或赋予他们力量与意志，因为创造力人皆有之。重点在于，艺术家能找到自己感兴趣的领域并对其投以极大的关注。这点燃了他们的想象力，并让他们的才能有处可使。

我第一次看到这个现象是在我20岁出头的时候，那是在20世纪80年代，我正在伦敦的萨德勒韦尔斯剧院（Sadler's Wells Theatre）做舞台管理员。尽管当时我对艺术上的许多事都知之甚少，我还是被剧场内精良的舞美工艺和幻妙的表演深深吸引了。

一场戏在开演前和进行中总是工作最繁忙的时候，而一旦落幕散场，我们全体员工就会一起去酒吧小酌放松，演员和"创意人士"们也会适时加入。这时，剧场中严格的等级关系便分崩瓦解，级别和职位都不重要了，而我会偶尔发现自己坐在一位受人尊敬的传奇人物身边，一般是芭蕾界的人（剧院的强项）。

我记得有一天晚上我见到了尼内特·德瓦卢瓦女爵士，她曾是佳吉列夫（Diaghilev）传奇的俄罗斯芭蕾舞团（Ballets Russes）的成员，后来成为英国皇家芭蕾舞团（The Royal Ballet）的创始人。还有一晚，我见到了编舞大师弗雷德里克·阿什顿爵士，他

一边轻轻敲着他那盛着冰夏布利酒的杯子边，一边和别人分享最新的八卦。对于我这样一位在英格兰农村长大的不谙世事的年轻小伙来说，这些夜晚简直美妙醉人又充满异域情调。

要想在数字时代获得满足感，我们需要变得有创造性。

这是我第一次邂逅所谓的真正的"艺术家"，那些独立的灵魂通过创造，为自己谋求了优质的生活和巨大的声誉。就算身处于伦敦的一个粗糙嘈杂的酒吧中，他们也显得很突出。德瓦卢瓦和阿什顿都能在不知不觉中吸引周围人的注意，轻易不会被无礼地插嘴。他们的这种内在力量是如此坚定有力，足以转化为压倒一切、令人着迷的外在自信。

他们不是超人，他们和我们其他人一样充满了弱点和不安全感，但是他们发掘了自己的追求——舞蹈，这便打开了想象力的开关，让他们得以利用潜藏在我们每个人身上的超人天赋——创造力。但他们是怎样找到自己的追求，又是如何培养它的呢？他们能教会我们些什么呢？

基于对周围作家、音乐家、导演和演员的观察，我在这本书中尝试回答这些问题。我希望能为读者们点亮一盏明灯，了解创意精英是如何激发想象力并有效利用它的。

从他们每个人身上我们都能学到很多，但也许纯艺术家——我是指画家、雕塑家、录像艺术家和行为艺术家——最能教会我们创造的过程。他们工作方式的独特之处会让我们更容易弄明白他们是如何将创造性思维发挥到极致的。

因此，我为本书起了这样的标题。每一章都给出了一个让我觉得对创造过程至关重要的具体的方法或态度，并且我会通过一位艺术家的经历对其进行探讨。艺术家们善于创造的关键并不在于如何绷好画布或描绘光线这样的技术细节，而是在于他们工作和思考的方式，这些方式对任何一个想要变得有创造力的人都是适用的。

就个人而言，我认为面对数字化革命浪潮的侵袭，会有越来越多的人发生改变。近年来的科技进步在许多方面都使人感到兴奋和自由：互联网让我们更易获得信息与资料，交到志同道合的朋友和构建社交圈，它还为我们搭建了便宜便捷的全球性商品销售平台。这一切都能支持我们为创造做出努力。

然而也有不利的一面：科技的力量有些过于强势了。虽然互联网时代给我们带来了种种好处，但我们并没有因此节省下更多的时间。生活变得异常忙碌，人生比以往任何时候都更加狂乱。不仅日常杂事依然需要我们处理，而且每当我们坐下休息的时候还要处理大量的短信、电子邮件、状态更新和Twitter信息。我们生活在一个无时无刻不被互联网环绕的疯狂世界，不断付出着时间和精力。

而这还只是发生在人工智能计算机用比特和字节征服世界之前。看不见的数字和网络肯定会慢慢潜入我们的日常生活，并在某种程度上接管它们，过不了多久，人工智能也能胜任我们人类的工作。装配有复杂算法和精巧软件的电脑似乎不可避免地将承担部分我们曾经认为只有受过良好教育的人才能完成的任务。医

生、律师和会计师们可能会意识到，他们的岗位有一天会被发着柔和嗡嗡声的电子设备侵占。

我们已然感受到这种自由和生活受侵扰的威胁，而我们最好的反应就是去做世上任何电脑都无法胜任的事情，那就是实现我们的想象。要想在数字时代获得满足感、目标与一席之地，我们需要变得有创造性。

在职场中，创造力会越来越被重视并带来很高的酬劳，这固然很好，但绝不仅仅如此。创造这种行为是非常令人满足、积极并有益的。老实说，它有时也会令人愤怒和沮丧，不过除了实现你的想法，没有任何别的东西能让你感受到你在真正地活着，你与物质世界产生了联系。我想这正是对我们人性的根本肯定。创造也是一个重要而有力的自我表达形式。为什么专制的独裁者要拘禁诗人，极端分子要破坏文物？因为他们畏惧他们的思想受到反对，也惧怕能够表达这些思想的人。创意的力量不容小觑，而如今，它似乎显得更为重要。

我们生活的世界充满了亟待解决的问题，比如气候变化、恐怖主义和贫困。这些问题都不是我们能用蛮力解决的，我们只有通过脑力才能克服重重障碍——这就要求我们超脱自己的动物性，像艺术家一样思考。

我们都是艺术家。我们只需相信这一点，反正艺术家都是这么做的。

1. 艺术家富有事业心

我们愿意相信很多关于艺术家的传说，会对画家和雕塑家抱以浪漫的看法。他们显得如此理想化，而我们却为了养家糊口或应急，辛苦地做着那些我们不想去做的工作。艺术家似乎不会做类似的妥协，无论境况或结果如何，他们遵从着自己的内心，做着自己想要做的事情。艺术家是真诚而英勇的——也必定是自私的。

他们会隐入自己的小阁楼 [修拉（Georges Seurat）]，会在暴风雨中将自己捆在船的桅杆上 [透纳（J. M. W. Turner）]，或者以艺术的名义步行几千公里 [布朗库西（Constantin Brancusi）]。面对困难他们决不让步，而他们行动的动机也是非凡的：去创造一件有价值也有意义的作品。由此可见，艺术家是充满了勇气与高尚精神的一群人。

接下来进入正题……

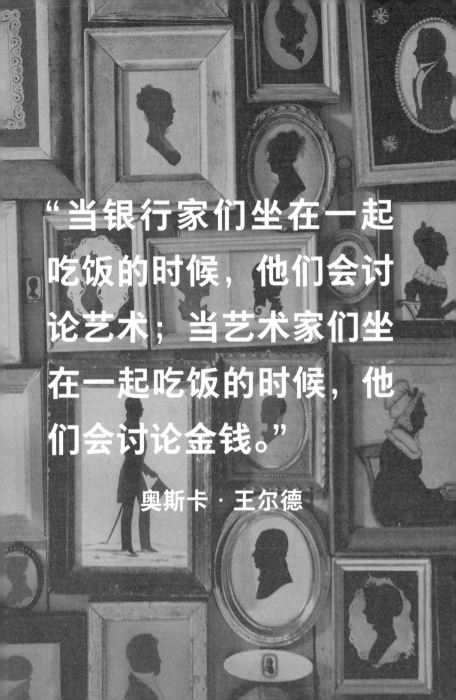

"当银行家们坐在一起吃饭的时候，他们会讨论艺术；当艺术家们坐在一起吃饭的时候，他们会讨论金钱。"

奥斯卡·王尔德

其实，艺术家并不比一些人更勇敢、高尚或专注。这些人包括一个会在极端天气下跑到老远去保护牧群的农民；一个会工作到午夜直到送走最后一位客人，而第二天凌晨四点又要把自己从床上拖起来以确保能在市场上买到最新鲜的食材的餐厅老板；或者一个会为了建好一栋房屋而不惜日日忍受满手的老茧和酸痛的后背的砖瓦匠。

若以对事业的奉献和对目标的笃定来评价他们的行为，我们很难将从事这些职业的人做出区分，因为他们的目的是相同的。在所有例子中，这个目的既不是很浪漫，也没有特别高尚，只是为了生存。如果幸运的话，他们能赚到足够的钱来继续自己的事业。

艺术家是企业家，他们愿意拿一切冒险，以获得自己单干的机会。

不过，当农民和餐厅老板滔滔不绝地谈论现金流或营业利润率的可行性时，艺术家们则缄口不谈有关钱的话题，这对他们而言有些粗俗甚至有失身份。另外，这可能会有损他们在大众心目中独善其身、不食人间烟火的光辉形象。

然而，偶尔的例外还是有的。安迪·沃霍尔就对金钱和物质充满迷恋，以至于用其作为了自己作品的主题。他将自己的工作室称作"工厂"，而且说过这样一句名言："赚钱是艺术，工作是艺术，好的生意就是最好的艺术。"他以消费品的形象、名人像和美元符号制作了丝网印刷品。沃霍尔事实上是在制造金钱的图像，然后再将其换为真正的金钱。现在看来，这就是好的生意。

沃霍尔非常有事业心，不过所有成功的艺术家都是如此，并

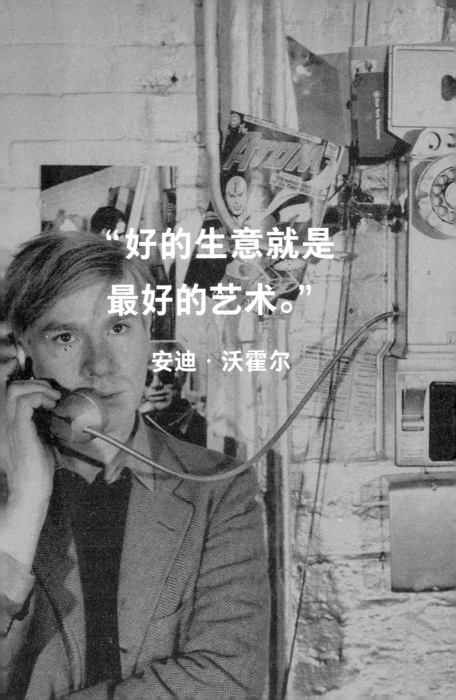

"好的生意就是
最好的艺术。"

安迪·沃霍尔

且必须如此。就像农民、餐厅老板和建筑工人一样，艺术家们都是自己的生意的CEO。他们需要对市场营销极其敏感，也要对品牌有深刻的理解；出于礼节，他们从不会向别人提及那些庸俗的企业理念，但那其实属于他们的第二天性。倘若不这么做，他们很可能无法生存下去，毕竟，他们的生意是为富裕的客户提供没有实际功能或用途的商品，而这些顾客最看重的是品牌特色。

诸如威尼斯、阿姆斯特丹和纽约这些历史上伟大的艺术中心在同时期也无一例外是全球的商业中心，而这并非巧合。一位极富事业心的艺术家会被金钱吸引，就正如涂鸦艺术家会被一面墙吸引一样，一直以来都是这样的。

彼得·保罗·鲁本斯（Peter Paul Rubens，1577—1640年）是一位优秀的艺术家，同时也是一位杰出的商人。当他的助手们没日没夜地在他那位于安特卫普的工作室兼工厂里工作时，雄心勃勃的鲁本斯则在欧洲华丽的贵族宅邸和皇宫间四处游走，告诉那些富有的买主若要跟上其他贵族的步伐，就要买一幅他创作的巨大而充满肉体之美的巴洛克绘画挂在自家大厅墙上。鲁本斯在艺术界开创了逐户上门推销的做法，这可比雅芳推销员早了好几个世纪。

艺术家是企业家，他们愿意拿一切冒险，以获得自己单干的机会，并去创造那些他们认为必须要创作的作品。为了支付工作室的房租，购买必需的材料并在持续数月的创作苦旅中养活自己，他们会四处筹款。他们希望的就是将作品以一个好价钱卖出去，不光能收回成本，还能余下足够的（利润）去投资自己的下一件

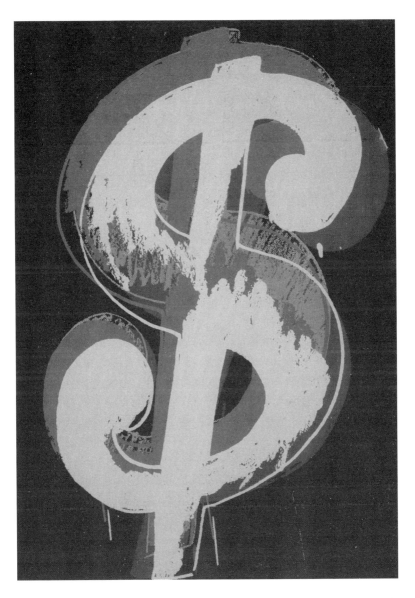

安迪·沃霍尔，《美元符号》（ *Dollar Sign* ），约 1981 年

作品。运气好的话下一件作品也能卖出去，或许售价还能再高些。然后，倘若一切顺利，他们就会租上一间更好更大的工作室，还能请得起助手，生意便如此起步了。

智性与情感的动机并不等于利润，但却是其中必不可少的组成部分。利润可以买来自由，而自由又提供了时间，对艺术家而言，时间才是最有价值的东西。

文森特·凡·高或许是浪漫而放荡不羁的艺术家中最著名的一位了，但就算是他，实际上也是一个极富事业心与商业头脑的企业家。他并不像传说中那样一贫如洗，事实上他与自己那作为艺术品经销商的弟弟提奥（Theo）保持着合作伙伴关系，文森特是一个初出茅庐的商人。

提奥是文森特的投资人，他投入巨资供这位大胃口的哥哥购买昂贵的画布和颜料，鲜有间断（甚至还为文森特提供其所需的衣食住行）。

就像一个小商人与他的银行经理打交道一样，文森特对待这个重要的收入来源可谓是尽心竭力。他不断地给提奥写信告知自己的最新进展。信中也通常包括对进一步的资助的请求，而作为回报，他则清楚地表示他完全接受自己的商业义务。在一封这样的信中，文森特写道："我的职责就是用我的作品去赚钱，这毫无疑问。"

兄弟两人就像商业公司中的联合投资人，你可以把这个公司叫作"文森特·凡·高公司"，正如文森特向提奥保证的那样，它会"把你数年来借我的钱都统统赚回来"。文森特也懂得商场里的

变通和适应原则，他曾在1883年向弟弟承诺："我绝不会拒绝任何一个正儿八经的委托，无论要我去做什么，不管我喜不喜欢，我都会尽量满足要求，或者在需要时重做一遍。"

文森特用最基本的商业语言阐明自己的商业计划，寻求弟弟的投资："你看，我涂过颜料的画布要比一块空白画布值钱。"他甚至写信给提奥，提出了一个如果艺术生意失败的替代方案："我亲爱的弟弟，如果我还没有彻底完蛋，或者被这该死的画逼疯，那我就还会是一个商人。"

"我的职责就是用我的作品去赚钱，这毫无疑问。"
——文森特·凡·高

这有些过于乐观了。文森特早就尝试过做一个艺术商人，结果证明了自己在这一行没什么前途。但这也表明他确实有一些商业天赋——当境况变得艰难时，文森特的观点是走出去推销。

沃霍尔那句"好的生意就是最好的艺术"的名言难道仅此而已吗？也许他的潜台词是"最好的艺术家也都擅长做生意"。凡·高兄弟不就是这样一个典型的例子吗？诚然，他们的合作并未取得立竿见影的商业成功，但倘若两人没有在30多岁时就英年早逝，那他们应该能有机会享受到"文森特·凡·高公司"成功运作带来的硕果——这个公司要是放到现在，肯定是世界上最著名、最有魅力的美术品牌之一。

艺术家和商人并不是一对矛盾的存在。积极进取是创意成功的关键，正如莱奥纳多·达·芬奇（Leonardo da Vinci）曾经说过："我长期注意到，有成就的人在机会面前很少会袖手旁观或守株待

兔，他们通常会走出去自寻良机。"这便是艺术家的行事方式——去自寻良机，让事情从无到有。

他们就像其他任何一个企业家一样践行着这一点。他们主动而独立，雄心勃勃地去寻求而非逃避竞争。这

艺术家能让事情从无到有，他们就像其他任何一个企业家一样践行着这一点。

便是20世纪初所有名副其实的艺术家都纷纷涌向巴黎的原因，那里有他们想要的一切：顾客、社交圈、思想和地位。当时的环境无非是残酷的，大多数人在完全没有金融安全网的条件下进行工作：在高度竞争的环境中他们经常吃了上顿没下顿，这同时也激发了他们的创作冲动。

必然会有一些人坚称他们不喜欢艺术竞赛，但艺术家们还是乐此不疲地参与其中。在艺术界中，不去追逐有现金奖励的奖项和双年展颁发的金奖章是寸步难行的。对任何一位满怀抱负的当代艺术家而言，这些都成了他们职业生涯中关键的一步，也是打通关系、建立品牌的良机。评奖征程是对艺术家的考验，而最近的一位幸运儿是美国艺术家西斯特·盖茨，他获得了2015年在加的夫颁发的国际当代艺术奖（Artes Mundi）。

伴随着掌声和媒体报道，西斯特接过了四万英镑的奖金支票，他当即便决定与其他九位入围艺术家共同分享。这个举动相当不同寻常且出奇大方，不过这位41岁的艺术家就是这么一个不凡且慷慨的人。他既是雕塑家，又是企业家，还是位社会活动家，是我见过的最励志、最有进取心的人。

西斯特在芝加哥出生长大，现在仍然生活在那里。这座城

市的市中心和北区非常美丽，而西斯特居住的南区却不这么完美——木板房和空地凌乱排列着，孩子们在街角游荡，失业率居高不下，居民的期待落入谷底，这无疑是危险的。数以百计的枪击事件在这里发生，因此这里也被称为美国的"谋杀之都"。南区约99.6%的居民是黑人，根据西斯特的描述，"如果你看到这里有白人出没，他要么是来找茬，要么是个社会工作者，或者是个便衣警察"。

他将南区描述为"底层"，永远只有人从这里搬走，没人愿搬进来，而他却是一个不按常理出牌的例外者。西斯特在2006年搬到南区，因为这里房租便宜，而且只需步行一小段路就能穿过海德公园到达芝加哥大学。在这里，他一直以艺术项目负责人为职业工作到今天。

西斯特在南多切斯特大道6918号买下一栋曾是糖果店的单层房屋，将屋内一个小房间改造成陶艺工作室，以便能继续进行自己制陶的爱好。他醉心于手工艺，因为他喜欢将最普通的材料和泥土转变为美丽且有价值的东西这个想法。起初，这只是一个小小的副业，结果却使他成了世界艺术名人堂的一员。

> **"我们总能用创造去抗衡破坏。"**
> ——西斯特·盖茨

每逢周末，他就会带着自己做的瓶瓶罐罐去县上的集市，但他逐渐发现摆摊是件让自己心烦意乱的事。人们为了一个盘子或杯子也要讨价还价，而这些都是他用双手和心灵创造出的陶器。他决定，宁可把这些作品白送出去也不要通过商品买卖而自贬身价。

于是西斯特不再去县上的集市，而是尝试进入艺术圈，接受严苛的挑战。毕竟，已经有很多白人陶艺师的作品被顶尖画廊展示过，甚至被博物馆收藏。像格雷森·佩里（Grayson Perry）和伊丽莎白·弗里奇（Elizabeth Fritsch）这样的工作室陶艺师的地位不可撼动。

2007 年，西斯特在芝加哥海德公园艺术中心（Hyde Park Art Center）举办了个人陶艺作品展。他在展览上动了一点小手脚，不告诉观众这些是自己的作品，而是说它们是一位叫山口庄司（Shōji Yamaguchi）的东方传奇陶艺大师的佳作。谁也不认识这位大师，其实他根本不存在。

这个山口庄司正是西斯特的分身，借助这个虚构的人物，他企图将自己的陶器转变为艺术品。这个名字是西斯特把两个对他有很大影响的人的名字组合而成的，滨田庄司（Shōji Hamada，1894—1978 年）是日本的工作室陶艺大师，在日本国内外都享有盛名。而"山口"则是西斯特之前在日本花了一年时间学习陶艺的地方。

为了说服参观者他们眼前的这些盘子和碗的制作者不是本地的中年非裔美国人而是位充满异国情调的日本大师，西斯特为这位虚构的"山口先生"杜撰了一个缜密的身份背景，说他是在 20 世纪 50 年代被密西西比州伊塔万巴县奇妙的黑色黏土吸引而来到美国，然后他就留在了这里并娶了一位黑人妻子。1991 年，上了年纪的陶艺家携妻返回出生地日本，而在这场旅行中夫妻二人不幸出车祸双双去世。

人们很喜欢这个展览，对这位山口庄司景仰不已。过了一段时间，整个骗局的真相曝光之后，公众的反应更加强烈。艺术界充满欢乐，西斯特是多么有趣且聪明啊！这些陶艺作品固然不错，不过艺术家才是最精彩的啊！西斯特·盖茨——观念艺术家和神话制造者——成名了。这机会他等了几十年，现在终于到来了，这个被南区纳入怀中的积极进取的孩子绝不会让它溜走。

接下来，他利用自己艺术家的身份去做的事情令人难忘并鼓舞人心。他对城市环境有着深刻的认识与热情，继承了他父母的宗教价值观，更拥有出色的智力和艺术才能。这强大的组合还让他拥有了能言善辩的天赋、行动者的本能以及传教士般的热忱。

他成了一位文化企业家：一位用自己的身份来改善周围环境的艺术家。他可能是艺术界中最接近罗宾汉形象的人了。

在《艺术评论》（Art Review）杂志公布的2014年度"艺术权力百人榜"（Power 100）中，西斯特·盖茨与顶尖策展人、博物馆馆长和巨富收藏家们一道被排在了前50名。他的作品被一些很酷的人购买，被放在一些很酷的地方展示。当你知道他卖出的是些什么东西时肯定会感到惊异，因为它们是"垃圾"。

至少它们都是用垃圾做的。西斯特出没于他那破败的社区里的荒废建筑中，用找到的废旧材料，包括坏掉的地板、碎裂的混凝土柱和老旧的消防水管来组成自己的艺术作品。他掸去这些材料上的灰尘，给它们抛光并用精致的木框将它们框起来，营造出一种简单的现代主义美感，然后将这些作品以高价出售。这难道不是富有事业心的吗？

然而，他的艺术事业的形式与众不同的地方就在于，他充分利用了艺术和艺术家在社会中较高的地位，来努力使芝加哥南区发生积极的改变。坦白讲，他也惊讶于收藏家们会对他用废品做的艺术品赋予如此高的经济价值。根据《纽约客》(*New Yorker*)杂志的报道，西斯特曾在马萨诸塞大学对一位观众讲，他自己"根本想不到一小段消防水管、一片破木头或房子的屋顶

> **"在艺术中，我们的手永远无法塑造出高于我们的心灵所想象的事物。"**
> **——拉尔夫·沃尔多·爱默生**
> **（Ralph Waldo Emerson）**

居然能让人们精神错乱，愿意花费数十万美元去购买这些东西"。

但人们确实这么做了。一方面可能是因为他们清楚西斯特会把赚来的这笔钱花在何处——去用来翻新这些材料原本属于的房屋。他这么做是出于最初发现这些东西时它们明显缺失的某种爱与关切，这让残破的东西变得美丽。当你漫步在南多切斯特大道时便能亲眼看到这种改变，而有三栋房子绝对会立即吸引住你的目光。

第一栋是在南多切斯特大道6918号的西斯特曾经的家和陶艺工作室，现在它叫作"聆听之屋"（Listening House），是一个放满音乐唱片的小型文化中心，所有唱片都来自2010年破产的瓦克斯博士唱片公司（Dr. Wax Records）的库存。

下一栋房子在南多切斯特大道6916号，是西斯特于2008年金融危机后花几千美元买下来的废弃房屋。他用竖直条状的檐板装饰房子，并给它取名为"档案屋"（Archive House）。他在屋里放

满了过期的《乌木》(*Ebony*) 杂志、几千本来自倒闭的草原大道书店（Prairie Avenue Bookshop）的书以及上万张来自芝加哥大学艺术史系的玻璃幻灯片。

最后一栋房子是位于南多切斯特大道6901号的西斯特现在的家。他通常住在上层，而下层则是邀请当地居民看电影和上电影制片课的会客室和影院。西斯特同样给它取了个新名字，叫作"黑色电影屋"（Black Cinema House），是西斯特在这条街上打造的第三个主题文化中心。这些房子被统称为"多切斯特计划"（*Dorchester Projects*），即展示一种创新风格的非裔美国人文化中心。西斯特将自己改造旧房的过程描述为"浴火重生式的修复"，他向富裕的艺术收藏家们售卖房屋里被遗弃的内饰，再用得来的钱让疏于照管的房屋恢复生机。

改造房屋是乏味过时又耗时耗力的，但对西斯特来说，这个过程为他带来了极大的乐趣。他是家中的第九个孩子（也是唯一的男孩），他的母亲是位教师，父亲是位屋顶工，体力劳动给西斯特打下了深刻的烙印。当今这个数字世界耗费人们大量时间与精力的特质让他感到困惑，特别是他认为工艺美术中的劳动成分被大幅缩减了。

我们必须让劳动者的技艺更加纯熟，感受更加敏锐。我们必须让这些传统回归，我们必须让劳动者重新获得尊严。我们必须相信我们的世界将不会被科技绑架。灵巧的双手能创造充满机遇的新领域，而现在科技行业的家伙却连改造自

西斯特·盖茨，"多切斯特计划"，2009 年

家的水管都不会——这可是真事。我不认为成为一个水管工会有什么尊严上的问题，我每次看这些人焊接铜管的时候都意识到，他们比我要厉害多了——不让水流到你不想要的地方可是件大事。这就体现了一个人的价值。我看过人们在经济不景气的时候丢掉了工作，也看过一些人无法继续维持家庭生计。理性的、受过良好教育的黑人或白人，一旦失去工作，工作带给他们的尊严也就荡然无存了。

在面对自己的生活、事业还有周围居民的生活时，这个想法一直在西斯特·盖茨的脑海中挥之不去，推动着他。他的作品就是要表现那些被抛弃的东西，为社区提供经济上的和社交上的催化剂，并发挥他所掌握的城市规划的专业知识去投入到官僚社会的边缘，试图让政策发生调整，从而通过改变对一栋房子、一个街区的公众感知来振奋贫困地区。

他具体地实践了沃霍尔的"好的生意就是最好的艺术"的至理名言。生意就是西斯特的艺术，反之亦然。他认为"艺术家真正的力量不在于能够将一瞬间转化为金钱，而在于能够改变世界。到处有人做着可怕的事，破坏着我们的世界——磨平山顶、制造战争，是时候该有人用创造性行为去反抗这些破坏的行为了"。

我们知道艺术世界是喧嚣拥挤的，但一个艺术家能承认这一点，并且更进一步地公开利用这一点是很不寻常的。西斯特·盖茨的艺术是政治的、有力的，具有坚定的批判性的，坦然地依靠着他的艺术家身份。他把这个忙碌喧嚣的艺术世界变成了一件艺

术作品，它将艺术家的进取心表现了出来。

如今他已经拥有了几条街、几栋漂亮的房子和一个为他翻新的每栋建筑制造家具和配件的巨大工作室。"材料的诗学"深深吸引着他，他认为旧材料都"值得"被赋予新的生命，因为它们"代表了其他历史，代表了其他人"。

现在的西斯特是一位"像艺术家一样做生意的房地产开发商"，还是一位"像房地产开发商一样做生意的艺术家"呢？这其实都无所谓。如果他的财富是靠修缮周围社区的个人重建计划带来的，那我们祝他好运。关键是，他以艺术之名收获了太多东西。他构建了一个全新而激进的经济模式，这全得益于"像艺术家一样思考"。

2. 艺术家不会失败

这一章所讲的失败不是英雄悲歌式的，也不是由那种"败得再好看点儿"的心灵鸡汤的演说［这种表达是对塞缪尔·贝克特（Samuel Beckett）令人感到绝望的文本的断章取义］所引发的盲目追崇式的。总之这绝对不是关于"失败有多好"的讨论。

我要在本章说的是在我们每个人身上都发生过而我们却希望它不曾发生的真实事件：失败带来的尴尬、虚弱和极为不快的经历。我要说的是当你的方案被可怜地摔在你脚下后，你仍在一堆想法和经历的碎渣中日复一日、年复一年地筛选着任何可能有价值的碎片；我要说的是在创新的背景下"失败"的概念。

成功常常是由
B 计划实现的。

失败和犯错并不一样，虽然错误造成的结果一开始可能看似失败。失败也不一定意味着错误。我们会从错误中吸取教训，但我不确定当我们觉得失败了的时候也会这么做。这是因为我们并不清楚到底什么时候我们算是失败了，或者我们自己扮演了何种角色。"失败"这个词看似非常明确和绝对，但其实它的范畴出人意料的暧昧不明。

失败是主观的、微不足道的、反复无常的。莫奈（Monet）、马奈（Manet）和塞尚（Cézanne）的绘画被有着无上权力的巴黎的官方沙龙拒之门外，这三位艺术家也被视为失败者。但仅过了几年，人们就高呼他们为有远见的先锋人物，他们的画作被认为是现代时期最重要的几幅艺术作品。事后来看，我们能说他们是失败的吗？即使要说，失败的也好像是沙龙画展，而不是这几位艺术家。类似的还有一个关于学校考试的例子。英国桂冠诗人约翰·贝奇曼（John Betjeman）曾在牛津大学求学，师从著名作家C. S.刘易斯（C. S. Lewis），但未能取得学位。众所周知，他后来写了不少20世纪最不朽的诗篇。那他算是牛津教育的失败品吗？还是相反？还是两者都是？或者都不是？

失败和犯错并不一样，虽然错误造成的结果一开始可能看似失败。

在这里，我们探讨的是一个模糊和临时的概念，但知晓这个概念对你最近崩盘的生意、没有膨胀起来的舒芙蕾或被出版社拒掉无数次的小说处女作并没有太大帮助。这时失败感让你痛心，它很难随着时间的推移而消散，它是僵硬的、令人不快的和顽固

的——这种感觉似乎是永恒的。事实上，这种关于生意、舒芙蕾或者书的失败可能是难以挽回的，但是你还有退路，而且这种所谓的失败是你能找到出路的部分原因。

我们在说创造的时候不得不提失败，因为它是不可避免的。失败是创造的基本构成之一。无论他们创作的是哪种门类的艺术，所有艺术家的目标都是尽善尽美——为什么不呢？但他们也知道完美是无法企及的，因此不得不接受自己创作的每件作品在某种程度上都注定会失败。正如柏拉图（Plato）认为的那样，这是场被操纵的游戏。如果你去琢磨它，就会让失败的概念接近于无意义。

符合逻辑的结论必定是：失败并不存在。但失败的感觉是存在的，它是所有创造过程中都不可避免的一部分，而且这种感觉是令人不舒服的，但不巧它也是必不可少的。我们很多人会因为挫败感而一败涂地。当我们在创造过程中遇到巨大的挫折时，我们不太能意识到它是正常且必要的，它绝不是我们应该就此放弃的征兆。人们倾向于相信这时我们已经失败了，而不会相信这仅仅只是创造过程中不太愉快的片段之一，但艺术家对此却深信不疑。

我们在说创造的时候不得不提失败，因为它是不可避免的。

难道莫奈、马奈或塞尚会在被公开拒绝后放下画笔，去做一名会计吗？难道约翰·贝奇曼会在被羞辱嘲笑后弃文从医吗？不，他们选择了逆流而上，这不是因为他们高傲自大或麻木不仁，而

是因为他们全身心地专注于自己的创作而不能自已，即便离开展事业还相距甚远。

托马斯·爱迪生深谙坚持的意义。这位创造了电灯泡的美国发明家难道是第一次就成功的吗？

并不是。而且他第二次、第三次甚至第一千次都没得到想要的结果。事实上，他做了还要再乘以十倍的实验才造就了具有商业可行性的产品。但他并不认为之前他失败了，他说："我并没有失败一万次，其实我一次都没失败过。我证明了前面一万种方法是不可行的，在排除了所有走不通的路后，成功之路自然就在眼前了。"

如果一开始你没有成功，就不要再去尝试完全一样的东西。

如果一开始你没有成功，就不要再去尝试完全一样的东西，因为再试也不会成功的。相反，你要去思考、评估、改正错误和调整，然后再进行下一次尝试。创造是一个迭代的过程。

雕塑家雕琢一块石头，要到最后才能让作品的样子显露出来。难道说他的最后一凿才是唯一成功的，让作品得以完成，而之前那些千万次的雕琢切割都是失败的吗？当然不是！他的每一凿都是由上一凿引出的。创造任何有价值的事物都不是一蹴而就的，欲速则不达。很多时候，你会走弯路，感到迷茫和无望，但关键是你需要一直走下去。艺术家们似乎都是充满魅力、无忧无虑而超凡脱俗的，但他们其实是一群顽强的人——俗话说的"硬骨头"。面对挫折他们始终固守阵地、永不言弃，而我们大部分人可能早就放弃回家了。

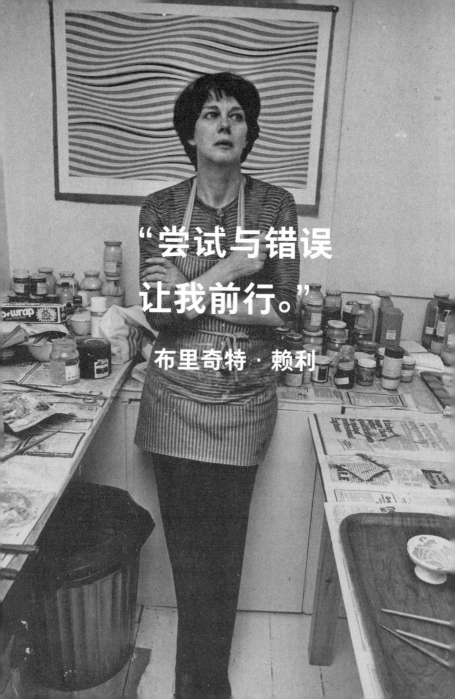

"尝试与错误
让我前行。"

布里奇特 · 赖利

身陷挫折的艺术家们会为下一步行动殚精竭虑，而这个时候他们通常能发现关于创造过程的一个隐秘的真相。如果去梳理天才创造者们——无论是企业家、科学家还是艺术家——的职业生涯，你可能会发现一个他们身上让人意想不到的共同特点。他们的成功常常是由B计划实现的。就是说他们原本想做的事情在实践过程中变成了另外一件全然不同的事情。本为演员的莎士比亚最后成了一位剧作家；滚石乐队在米克·贾格尔（Mick Jagger）和基思·理查兹（Keith Richards）自己写歌前是一个R&B风格的翻唱乐队；莱奥纳多·达·芬奇最初以武器设计师的身份推销自己，如此等等。像这样的B计划很多也很有名，而且具有指导意义。

布里奇特·赖利大概是我遇到的最脚踏实地的艺术家。她思路清晰、方法明确，以自己独特的风格持续创作精彩的作品，用优雅的抽象绘画探索色彩、形式与光的关系。赖利是20世纪60年代欧普艺术运动的先驱，她的创作自此一直围绕着相似的线条与宽广的色域。面对她那井然有序、从容不迫的作品，你会觉得它们隐射了一段从艺术学校到国际舞台的漫长、快乐、自主的艺术生涯。但事实并非如此，赖利的艺途充满坎坷。

赖利从小才华出众，当她还是少女的时候就画了一幅临摹扬·凡·艾克（Jan van Eyck）的名画《包着头巾的男子》（*Man in a Turban*，1433年）的作品《包着红头巾的男子》（*Man with a Red Turban*，1946年，见彩页），这足以窥见她的绘画能力。进入艺术学校后，赖利成了印象派的追崇者，她尤其喜欢那些强调色彩，并将其提升到与题材同等重要位置的艺术家——凡·高无外乎是

最典型的例子。

由此，赖利开始对色彩理论和乔治·修拉的点彩画感兴趣。之后，她了解了塞尚和他的理论，即图像应该有一个整体设计，其中的每个元素都应当彼此配合与联系。岁月流逝，她继续画画的同时却发现自己走进了死胡同。她找不到绘画的方向，也找不到属于自己的艺术风格。她越来越迷茫，越来越绝望。

1960年，即将迈入而立之年的赖利不再是曾经那个年轻有为、才华横溢且前途光明的学生，而是一位茫然的成熟艺术家。这个时期，作为对修拉的色彩、题材和视觉理念的探索，她画了习作《粉红色的风景》(*Pink Landscape*，1960年，见彩页)。这是一幅非常好的画，但却缺乏原创性，让我们难以称其为"布里奇特·赖利风格"的作品。这段日子她几乎所有事都一塌糊涂。无论是艺术还是生活，没一件事是顺心如意的。她当时一定觉得自己是个失败者，认真考虑过放弃这一行。

好在她并没有放弃。赖利继续设法解决自己在艺术上的桎梏，并决定让一切重新开始。过去十年她一直沉浸在明亮的色彩里，但现在她的心情是阴暗的，是时候去执行B计划了。

赖利在一块画布上涂满黑色颜料，以此回应一段轰轰烈烈的恋爱关系的终结。这样做的目的是向"一个特定的人传达关于事物本质的信息……世界上没有绝对的事，也没人能够刻意颠倒黑白"。结果，她发现自己全黑的绘画没能说清任何事情。但如果她向其中注入一些这十年来她脑海中的想法，可能就会不一样。那些所谓的失败作品中的元素如今能变得有用吗？

布里奇特·赖利深谙塞尚主张的对绘画的整体设计、修拉的分色理论和凡·高笔下色彩的强烈对比，她知道自己也能做到这些，但从未以纯抽象的形式尝试过。她重新拾起在画布上涂满黑色颜料的想法，不过这次有所改变。赖利在画面靠下三分之一的位置勾勒了一条白色的水平带，这条带子的下缘仍然被画得像尺子一样笔直，而上半部分则被画成一条从中间向画面两边逐渐变宽的不对称波浪。这样画面就被分成了三个截然不同的形状，它们又被构图的平衡统一起来。这幅作品简单而有力地表现了空间关系、形式关系乃至人际关系的不平等与动态的特点，她把这种充满张力的相互作用反映在了画作的标题上——《吻》（*Kiss*，1961年，见彩页）。

"艺术家只分成两种：要么是剽窃者，要么是革命者。"

——保罗·高更（Paul Gauguin）

布里奇特·赖利找到了自己的风格，接下来的六年里，她将自己的创造力都发挥在了黑白抽象画上。就像19世纪的爱迪生一样，赖利现在能够认可她之前所有的努力了，因为它们的真实面目不是失败，而是成功路上的中途站。

那些追求有创造性的目标的人应该把生活当成一个实验室。你所做的一切都不会被浪费，关键是要学会区分哪些东西是你应该从先前的经验教训中保留下来的，哪些是应该放弃的。为了取得实际进展，布里奇特·赖利不得不抛弃在她看来绘画中最重要也是最动人的部分——色彩。这并不意味着色彩在她的作品中从此失去了重要的地位，它只是在那个特定的时刻成了阻碍前行的

路障。

不过赖利的突破远不止于此，或者我也会说，远"少"于此。人们常问创意的关键是什么，她的答案就是越简单越好。只有当她回归最基础的基础创作——在画布上涂满黑色颜料——时，才找到了进步所必需的清晰思路。直到那时，她才找到了最珍贵和自由的东西——属于自己的艺术风格。

人们常问创意的关键是什么，答案就是越简单越好。

要找到一种独特的方式表达你个人对周围世界的回应一般不会那么快和容易，但一旦找到，你就能得到一个平台来展开自己的创作生涯，荷兰抽象派艺术家皮特·蒙德里安（Piet Mondrian）就证明了这一点。

我们大部分人在十米开外就能认出他著名的格子画。这个荷兰人用具有象征性的水平的和竖直的黑线构成了一个个正方形和长方形，又用鲜明的蓝色、红色或黄色的色块填充它们。他用人生中的30年绘制了各式各样的这类精简的几何主题的画作。蒙德里安的艺术风格非常清晰明确且完全是他独有的，但你也许不知道，这其实来自他的B计划。

像布里奇特·赖利一样，皮特·蒙德里安也曾在30岁大关附近徘徊迷惘，直到找到属于自己的创作道路。在此之前，他主要是画风景画，尤其钟情于描绘粗糙的古树。这些画虽然不错，但显得十分阴郁，以至几乎没人能认出它们居然也是这位荷兰现代艺术大师的作品。

谁又能猜出《华盛顿横渡特拉华河I》(*Washington Crossing the Delaware I*，约1951年）是哪位美国画家的作品呢？这位艺术家在之后将创造出20世纪最有代表性和辨识度的图像，而这些图像与上述这幅后立体主义的、类超现实主义的和受胡安·米罗（Joan Miró）风格影响的作品全然不同。

这位艺术家就是罗伊·利希滕斯坦，这位后来的波普艺术大师直到十年后才找到属于自己的艺术魔力，画了第一幅他标志性的连环画作品——《瞧，米奇》(*Look Mickey*，1961年）。那么中间究竟发生了什么？他是如何在多年的寻觅后找到如此鲜明独特的艺术风格的呢？他的B计划从何而来？是个偶然吗？

是的，在一定程度上确实是偶然，就和皮特·蒙德里安、布里奇特·赖利及合作写歌的贾格尔与理查兹的情况一样，促成转变的催化剂都是来自外部的刺激。贾格尔与理查兹的转变是因为他们的经纪人告诉他们，只有自己写歌才能赚到钱并有创作的自由；布里奇特·赖利是因为一段恋爱的终结；蒙德里安是因为他在1912年造访了巴勃罗·毕加索的工作室而受到启发。对罗伊·利希滕斯坦来说，转变的动因据说是他的小儿子和他比赛谁能把米老鼠画得更好。

我觉得他们任何一人都想象不到这些事竟能导致如此意义重大的结果。不过他们对待未知的可能性确实很敏感，这一点至关重要。我们都知道那句在竞技中常说的老话"爱拼才会赢"，它也同样适用于创造。只要你坚持自己所做的事情，时常对新的想法进行试验、评估和修正，机会总能在一切就绪的时候降临到你

罗伊·利希滕斯坦，《华盛顿横渡特拉华河Ⅰ》，约 1951 年

身上。

我们之中有太多人要么过早放弃，要么出于对失败的恐惧，一开始就不肯去尝试新的挑战，后者显然更糟。乍看下，其中确实有很多风险，成功的机会也小之又小。但我们要提醒自己，如果都不去试试看，那这个机会连存在的可能都没有。对艺术家来说，摸索的过程总是缓慢而谨慎的，他们不断学习新的技能，获得对事物的新的理解。因此，当要冒险的时候，他们就是有准备的，而不会像是即将跳出飞机却发现没有降落伞一样。

> "想法就像兔子一样，要先抓住一对去学习如何饲养它们，不久后你就会收获一打小兔了。"
> ——约翰·斯坦贝克
> （John Steinbeck）

要上手一件事情不容易，我们会觉得自己不被允许去检验自己的才能，无论是通过做设计还是写剧本，我们由此而因噎废食。我认为，这种情况下我们是被失败给戏弄了，它是精神上的失败。

还没开始就宣告放弃，并以自卑或资历不足作为借口，老实说，这在我看来是十分怯懦的。作为人类，我们每个人天生就有创造的资本，而且还有创造的需求。我们必须表达自己，唯一需要决定的是我们想要表达什么并想要通过何种媒介去表达——是建立一个公司，发明一个产品，设计一个网站，研发一种疫苗，还是绘制一幅画？

这个决定通常基于直觉，我们倾向选择最能吸引或启发我们

的活动：经商或是烘焙，设计或是作诗。做出决定后，重要的就是坚持下去，不停地工作了：去学习、探究，准备好迎接那不可预知的提示，它会促成令人愉悦的发现——发掘属于自己的独特的艺术风格。这里的关键词是"发掘"，它指出了我们已有的但尚未被发现和释放的内在。

罗伊·利希滕斯坦并不是一个天生的波普艺术家，他也完全不是一个天生的艺术家。他对艺术饱含兴趣，去上了一些课程并一直以此为业，这个过程中并没有人给过他什么许可。不同于成为医生或律师，拿到一个艺术学位并不能让你成为艺术家——艺术世界中不存在类似的资格。文森特·凡·高和其他很多没接受过正规学院教育的艺术家一样基本上是自学成才，难道这样就剥夺了他成为艺术家的

唯一需要决定的是我们想要表达什么。

资格吗？并不能。谁会在阿姆斯特丹的凡·高博物馆（Van Gogh Museum）里站出来，对着挤在凡·高价值连城的画作前的人群公然指责凡·高不是一个真正的艺术家，因为他没有任何资格或艺术学位？

如果你在做艺术并宣称自己是艺术家，那你就是一个艺术家。同样，成为作家、演员、音乐家或电影导演也是如此。当然，你还要去发展技能，学习知识，但这些都只是过程中的一部分。这个过程中并不会有什么结业会操或者毕业认证，你需要的准许只来自你自己。此外，你当然还要有点自信或无所顾忌的精神，这可能会让人觉得不舒服。但过不久每个人都会觉得自己有点在喉

人；你只需要克服它。我们不妨来读读大卫·奥格威的故事。

这位英国传奇广告教父曾是曼哈顿商业帝国最初的几位"广告狂人"之一。1949年，38岁的他在麦迪逊大道上创立了以自己名字命名的广告公司。他向全世界宣称自

> "大创意来自无意识。但无意识必须是博识的，否则你的思想就是毫无意义的。"
>
> ——大卫·奥格威

己是创意天才，全世界也相信了他。但究竟是什么让他有底气放出此言呢？是他几十年间获奖无数的广告产品、令同行嫉妒的客户名册，还是他撰写文案的过人天赋？其实都不是。

事实上，大卫·奥格威开广告公司的时候正在失业中，他既没有客户也没有从业证，对做广告更是毫无经验。虽然还有6000美元存款，但要和纽约其他大型的著名广告公司竞争简直就是鸡蛋碰石头。然而仅仅过了很短的时间，奥格威的广告公司就变成了整座城市最炙手可热的公司。所有人都称赞他为激动人心而卓越的创意总监。他的客户名单就像世界上最鼎鼎大名的蓝筹企业名册：劳斯莱斯、吉尼斯、怡泉、美国运通、IBM、壳牌和金宝汤公司，甚至他还在其中加上了美国、英国、波多黎各和法国政府。

他是如何做到的？在自传中他写道，自己最初受到的激励是来自回忆"我的父亲是如何从一个失败的农民变成了一个成功的商人"。小奥格威意识到自己可以尝试与父亲类似的职业转变。接下来，他制定的B计划甚至要比赖利、蒙德里安和利希滕斯坦的还激进疯狂得多。

和贝奇曼一样，大卫·奥格威曾从牛津大学退学，没有获得

"如果卖不出去，
只能说明创意不足。"

大卫·奥格威

学位。但和贝奇曼不同的是，他后来到了巴黎一家豪华酒店做厨房帮工，这段经历与乔治·奥威尔的很像。接下来他回到了英国，做了一段时间Aga牌炉灶的上门推销员，随后他又辞职去了美国，在著名民意调查专家乔治·盖洛普博士（Dr. George Gallup）那里找到一份薪水微薄但很有启发性的工作。"二战"期间，他效力于设于华盛顿的英国大使馆的英国情报局。然后他又去了宾夕法尼亚州的兰开斯特县当农民，和妻子、幼子一道生活在阿曼派社区内，照料他们一百英亩的小农场。

这些在法国厨房的、和乔治·盖洛普还有阿曼派信徒在一起的经历在很大程度上将奥格威塑造成了之后的样子。在酒店帮厨的辛苦日子"磨炼出了他努力工作的习惯"；盖洛普博士让他见识到了专业化实施的调查所能提供的宝贵洞见；阿曼派信徒则教会了他共情。

有了这些再加上对简洁的嗜好，奥格威拿下了曼哈顿，然后是伦敦，再然后是巴黎。而他也不是仓促而行的，至少不完全是。他对广告充满热情并全心全意致力于这个行业。当年推销Aga牌炉灶的工作让他学会了有效沟通的艺术，而"二战"时发送加密信息的任务则让他懂得了语言缜密的重要性。他知道努力工作是一切创造过程中的无名英雄。他的过去奠定了他的未来：那里没有失败，只有成功路上的一个个中途站。

20年来在职业上的飘忽不定和在事业上的屡次剧变，这些在别人看来是失败的经历却促成了奥格威之后工作的独特风格。他不觉得广告只是简单的妙语趣话，作为一位曾经的推销员和市场

调查员，他认为广告最适合作为传播吸引人的信息的媒介。以20世纪50年代奥格威为劳斯莱斯做的经典宣传广告为例，广告上有一幅图片和醒目的标题，而最重要的部分则是文案，正是他撰写的极其精准地传达出商品优点的文字为他赢来了声望和价值数亿美元的全球商业帝国。

而他在28岁的时候绝对无法获得如此成就。这个地位很高的男人有着由年龄和经验堆积起来的庄严，他的态度让他取得了如此巨大的成功。他其实一直在向自己销售产品，虽然在那些飘忽不定的日子里他并没意识到这一点，但他始终是个广告人。他为这份事业所做的那些非科班训练比任何大学教育或专业资格课程所授的都更实用且让他准备得更充分。他在职业生涯中将消费者、服务者、生产者和销售者这些商业角色都体验了个遍。

于是当要冒险的时候，奥格威有足够的信心来支持自己，而不会像我们中的很多人，在数年的徘徊犹豫后躲躲闪闪。他不会因为年龄太大或缺乏经验而止步不前，他对失败无所畏惧；他大胆又精明，他认识到自己的经历虽然超越传统，但也许能让他在广告界大展宏图。这就是奥格威的"大创意"（Big Idea），除了广告，这个概念也同样能用在所有与创意相关的领域上。

是的，艺术家会失败，我们所有人都会失败。但这么说是相当肤浅的，因为万事不能尽如人意。而我上述的这些例子其实都不算真正的失败，因为通过坚持与勤勉，我们最终会思路清晰，而只有这些所谓的失败才能让我们走到这一步。在那里，我们能找到属于自己的风格、B计划和大创意。

从艺术家身上我们能学到的不只是艺术家的失败，更重要的是艺术家的成功。艺术不死，创造不止。

3. 艺术家是极度好奇的

如果说需求是创造之母，那好奇心就是创造之父。毕竟，倘若对事物都缺乏兴趣，你是无法制造出有趣的东西的。有产出就需要有投入。

不过，好奇心也需要一个能激发思想的动机。我们的理性思维无法独立存在，它是我们认知体系的一个部分，另一个部分则是感性思维。只有当这两个部分串联起来、协同合作的时候，创造力才有可能获得有效的施展，而这一切只有当我们对事物饱含兴趣时才会发生。

创造出有趣事物的前提
是对一些事物感兴趣。

无论是研究植物学还是打鼓，大脑总要专注于某件事以释放自己的能量。我从未见过哪个艺术家不热衷于研习艺术，也没见过哪个艺术家不喜爱参观展览，钻研同辈人的作品或阅读大量与艺术相关的书籍。

激情，或者你们更爱说的热情，是鞭策我们不断求知的力量所在。它让我们产生沉思的冲动，思考让我们获得知识，这将激

发我们的想象力，冒出一个个想法。这一连串步骤将我们引向种种尝试，最终使一个想法得以实现。这就是创意发生的整个过程。

这通常是一条充满障碍与挫折的艰险之途，但好在它来者不拒。我们能在人生的任何阶段选择走上这条路，即便是在前途最无望的时候。

让我们想想学校里那些无数的顽皮或没有自信的孩子们，他们的人生将变得平庸和混乱，直到有一天他们加入了乐队，开始尝试表演或学习木工，生活突然又有了目标与意义。短短几个月内，他们成了各自领域的小专家，达到了先前被认为超出他们能力的水平。开始制造浪潮，而不是制造麻烦，并以惊人的速度取得进步，找到了激发他们的想象力的兴趣。

一系列的创意名人——人数之多令我们感到宽慰——在找到

使其才能集中发挥的事物前也曾陷入漫无目的的漂泊中，我们能立马想到约翰·列侬、奥普拉·温弗里（Oprah Winfrey）、史蒂夫·乔布斯和华特·迪士尼。在每个这样的名人背后也有许许多多不知名的人发掘出并致力于自己的兴趣，这激励他们创造出了引人注目的作品。

无一例外，唯有全身心地深入某个特定的领域时，你才能差

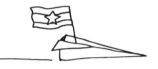

激情激发了我们的想象力，让我们冒出一个个想法。

不多领悟某个事物。这样来讲，每个艺术家都是极度好奇的，但我从来没遇到过哪位能和贝尔格莱德出生的行为艺术家玛丽娜·阿布拉莫维奇一样有那么重的好奇心，当她下定决心，便会着手对事情一探究竟。

1964年夏，18岁的玛丽娜还生活在铁托时代的南斯拉夫。一个阳光明媚的午后，她去公园里散步，找到了一块合适的地方后她脱下鞋，躺在草地上望着头顶的蓝天。过了一会儿，一队战斗机呼啸飞过，留下了一道道彩色烟雾，玛丽娜被这画面深深吸引住了。

第二天，玛丽娜去了空军基地，恳求最高指挥部再执行一次战斗机飞行任务，"让烟雾在空中绘出图画，然后在我眼前慢慢消失"。他们拒绝了玛丽娜的请求并让她离开，说她是个满脑子愚蠢

想法的傻女孩。但他们错了，她是个满脑子严肃想法的好奇女孩。

玛丽娜并不是在要求重现那个黄金时刻，她是一个正在进行观念艺术创作的有抱负的艺术家。她有可能成为一个迷人却古怪的游荡者，但她实则是一位直至今日仍保持冷静、理智和热忱的艺术家，对新的发现、世界时事、古代历史和其他很多事情都抱有兴趣。她有一颗善于发问的头脑，乐于将所有的体验看作灵感的潜在来源，这给予了她进行创造的智力原材料。

好奇心与画笔和凿子一样，是塑造所有艺术家的作品的工具。

对所有艺术家而言，好奇心与画笔和凿子的重要性一样，它是塑造他们作品的非物质的工具。

我们从玛丽娜身上学到的具体的创意之道就是：她的真诚赋予了艺术作品与生俱来的力量及权威性。她艺术生涯的大部分时间都是在被质疑、被嘲讽和被忽视中度过的，就像20世纪60年代铁托政权下的其他人一样。然而她却逆流而上，如今成了公认的同辈人中最有影响力、最重要的艺术家之一——她将行为艺术带入她所处的时代的主流中，正如当年毕加索将现代艺术推向大众，这得益于她对待自己作品的严谨态度。她向世人证明，艺术家的诚恳与正直坚不可摧。

出于无知和轻率而诞生的想法必定软弱无力且通常是无用的，而那些基于真知卓识、由饱满热情激发出的构想则更有可能具有合理性与内涵。道理很简单：我们的想象力本就有创造具体的理念的能力。

如果不向作品灌注绝对的真诚，玛丽娜可能早就从艺术世界

中出局了，毕竟，她对我们观众的要求比大部分艺术家更多。她要我们有极大的信心，并要我们愿意相信在她的行为艺术里所看到和经历的比一出戏剧更多。我们必须相信自己不仅仅是旁观者，更是一件有生命和会呼吸的艺术作品的一部分。

出于无知而诞生的想法必定软弱无力且通常是无用的。

要说服和引诱持怀疑态度的公众屈从于玛丽娜自己的意志，技巧与经验必不可少，更不用说勇气与信心。这些是任何创造性活动的基本要求。但掌握它们需要时间，也往往需要一个合作伙伴的支持。玛丽娜就亲身验证了这一点，她的艺术成长期是和一位名叫乌雷（Ulay）的德国行为艺术家一同度过的。

两人相识于1975年荷兰的一个电视节目。当时乌雷的扮相十分怪异，他的一半边脸非常男性化：剃了光头，留着黑色胡子和浓密的眉毛；另一半边脸却显得阴柔：胡子剃得干干净净，化了浓妆，黑色长发一直留到了肩膀的位置——他一半是男人，一半装成女人，是和玛丽娜一类的人。

接下来几年他们一起过着流浪般的生活，住在货车里，在加油站洗漱，在不知名的艺术节和碰巧遇到的小场地里表演他们异乎寻常的艺术仪式。对玛丽娜来说，这是个极富创意和成果丰硕的时期，她感觉乌雷这位志同道合且同样努力的盟友给了她巨人的勇气与能量。

正如阿尔伯特·爱因斯坦的发现与他和尼尔斯·玻尔（Niels Bohr）的论战不无关系，正如约翰·列侬的成就离不开保罗·麦

卡特尼（Paul McCartney）的一路相伴，一位富有创造力的合作者可以有力地激发你的智慧，带给你意料之外或难以企及的发现。玛丽娜和乌雷就是这样的一对伙伴。

他们在这一时期创作的作品已然载入艺术史册。作品源自一段他们共同对艺术与人的耐力界限的激烈挑战，两人测试了他们之间关系的临界点和个人的痛觉阈。这就是玛丽娜在有着最为强烈的好奇心时的样子。

在《吸/呼》（*Breathing In/Breathing Out*，1977年）这个作品中，两位艺术家面对面跪坐着，张开嘴牢牢扣住彼此，他们的鼻子已经事先用卷烟纸堵住。他们开始有节奏地吸气呼气，完全依赖着对方。过了不久，他们开始因为缺氧和吸入二氧化碳而感到头晕，然后他们开始无法控制地摇晃，直到最后再也忍受不住而双双向后倒去，大口喘气。

1980年，两人表演了另外一个挑战身体与情感极限的作品——《潜能》（*Rest Energy*）。这次，他们依然面对面，只不过两人中间放了一把弓和一支箭。玛丽娜从反方向握住弓臂，让箭头直接指向她的心脏，而乌雷则在另一边往后拉着弓弦。他们的身体略向后倾斜，用这个装置中拉紧的弓来制约平衡。

如果他们其中一人摔倒、滑动或走神，玛丽娜就会被箭射死。为了增添紧张感，他们还在胸前安了麦克风，通过耳机聆听自己的心跳声。

若断章取义地看，这个作品像是一出夸张的戏，但其实它是艺术幻景的一部分：没有什么和它看起来的样子完全一样。历史

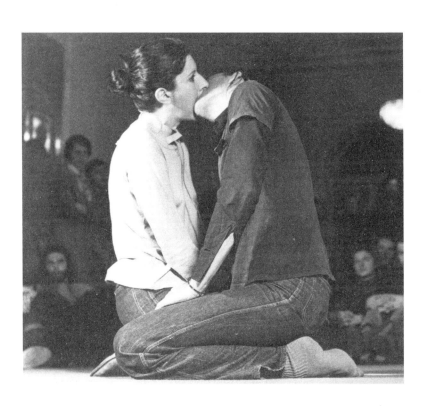

玛丽娜·阿布拉莫维奇，乌雷，《吸／呼》，1977 年

已然判定了这些作品的重要性，它们不是玛丽娜和乌雷为了娱乐草草弄出的庸俗观念，而是对生命的脆弱、死亡的必然以及人类的信任与痛苦的极限的严肃探究。这些作品直至今日仍然能让人们产生共鸣，无论是在艺术世界还是在别处，因为创造它们伴随着严肃与真诚。

合作可以带给你意料之外或难以企及的发现。

每个作品都要求玛丽娜和乌雷潜心研究来准确了解人的机体功能，并全方位理解关于质量的物理知识，为此他们还研究了多年心理学。如此坚实的知识与经验基础激发了他们的灵感，推动了他们的试验，让他们得以构思出有力并永恒的独到理念。

玛丽娜和乌雷并不是唯一一对创作出有着国际影响力的作品的极度好奇的艺术搭档。在伦敦东区有一个艺术工作室，这里诞生了众多行为艺术与大幅集成照片的经典名作，它们改变了雕塑的性质，打破了社会禁忌。这里的主人就是艺术家吉尔伯特和乔治。

对于真诚在创造力中的中心地位，他们有一句有趣的格言。基于如果你都不认真对待你自己，那也别指望别人能把你当回事，他们建议："要让全世界都信任你，并为这个特权去努力奋斗。"

他们的确办到了，并一直在坚持这么做。他们的作品被世界上许多重要的现代艺术博物馆展出并收藏。他们以"爱德华七世时代的绅士"自居，你会觉得这相当迷人，直到意识到这其实是一个长达数十年的行为艺术项目的一部分，作品中的些许阴暗面和颠覆性才会呈现在你面前。

在做行为艺术的状态下，他们称自己为"活的雕塑"，他们用

自己的身体作为媒介来探究自己感兴趣的题材，其中之一便是创造力。20世纪90年代中期，他们创作了一个名为《吉尔伯特和乔治的十诫》（*The Ten Commandments for Gilbert & George*）的行为艺术作品，扮演了两个典型的断断续续讲话的、面无表情的角色。这个作品可以说是"双G组合"对创造力的指导。

他们列的"十诫"相当有趣，带着他们标志性的讽刺风格。但我更喜欢另一个总以创造力为主题的当代艺术双人组合创作的一件作品。瑞士艺术搭档菲施利/魏斯（Fischli/Weiss）拍摄了一个著名的录像作品，名为《物体运动的方式》（*The Way Things Go*），这段影像记录了工作室里一堆静止的物件之间发生的连锁反应，推动其中一件东西会使它碰撞到另一件东西，物件依次发生运动。他们探究的是多米诺效应，即一个动作或事件是如何影响另一个的。但这个作品更多的是在探讨创造过程的复杂性，而不单在对生命中可能出现的随机性进行评论。1991年，菲施利/魏斯又创作了同样主题的作品《如何更好地工作》（*How to Work Better*）。同吉尔伯特和乔治对十诫的戏仿类似，这件作品由一系列指令组成，讽刺了官腔空洞陈腐的本质。

这件作品中列出的指令看似非常合理，使人信服，但其中缺少了一个东西——一个真正能让你更好地工作的建议。第9点不应该建议你"要冷静"，而应该是"要有激情"。没这么说的缘由是激情可能会烦扰你的老板。

你只需去看看像卡拉瓦乔这样的人物，就能意识到一个充满激情和创造力的人是多么难管理。这个极为情绪化的艺术家生活

"要让全世界都信任你，并为这个特权去努力奋斗。"

吉尔伯特和乔治

放纵，英年早逝，但在其短暂的一生里他却为世界贡献了一堂大师水准的艺术创新课程。

作为一个名人，卡拉瓦乔也有自己的缺点。他在罗马的生活糜烂不堪，常常因为醉酒或与人打架倒在深夜腐臭的排水沟旁，和着自己的呕吐物与鲜血喃喃自语。他跟性工作者和街头混混交朋友，像挥动画笔一样频繁地挥动他的剑，甚至在生命中的最后几年因谋杀而亡命天涯。

这就是坊间传说中的卡拉瓦乔：一位恰巧擅长绘画的善变的惹事鬼。他那让人瞠目结舌又充满浪漫情调的故事给他的作品蒙上恶名，但它有些夸张了，甚至有些自相矛盾。他的艺术能在几百年来打动数百万人的原因不在于他的"恶"，而在于他出奇地"好"。

卡拉瓦乔是他那个时代最伟大的艺术家，虽然仅仅38岁就去世，但他成功地为艺术的发展带来了令人瞩目的变革。他将绘画从文艺复兴晚期矫饰主义的僵硬和乏味里解放了出来，走向热情而华丽的巴洛克时代。能取得如此巨大的突破得益于他对传统的创作原则的秉承。

激情。卡拉瓦乔毋庸置疑是满怀激情的，他是一个开诚布公、感情外露的人。但激情也需要找到一个焦点来释放，他选择了艺术。米开朗基罗·梅里西·达·卡拉瓦乔在少年时期就成了孤儿，年幼的他来到西莫内·彼得查诺（Simone Peterzano）的工作室做学徒，学习绘画手艺，后者曾是提香（Titian）的学生，是一位有能力但远不算杰出的艺术家。卡拉瓦乔学习非常刻苦，他努力提

HOW TO WORK BETTER.

1 DO ONE THING
 AT A TIME
2 KNOW THE PROBLEM
3 LEARN TO LISTEN
4 LEARN TO ASK
 QUESTIONS

5 DISTINGUISH SENSE
 FROM NONSENSE

6 ACCEPT CHANGE
 AS INEVITABLE
7 ADMIT MISTAKES
8 SAY IT SIMPLE
9 BE CALM
10 SMILE

彼得·菲施利 / 魏斯，《如何更好地工作》，1991 年

高自己的基本功，并试图找到老大师们之所以特别的原因。

兴趣。卡拉瓦乔从乔尔乔内（Giorgione）的画作中学到了构图的精妙；从达·芬奇的画作中学到了人物的造型方式；在看了洛伦佐·洛托（Lorenzo Lotto）16世纪早期的作品后，他对用光线效果营造戏剧感的兴趣被激发了出来；而他对人体姿态的理解几乎可以确定是来自对佛罗伦萨布兰卡奇礼拜堂（Brancacci Chapel）里著名的马萨乔（Masaccio）创作的湿壁画数小时的凝视。

好奇心。卡拉瓦乔立志为绘画找寻全新的表现形式的决心将他带入了光学透镜的世界。光学对于那时的社会而言就如同数字时代之于今天的我们：它是一项完全改变了人们对世界的认知的快速发展的技术。由于伽利略的伟大贡献，意大利当时在这个领域占领先地位。

好奇的卡拉瓦乔全身心地投入到对各式透镜的钻研中——凸透镜、双凸透镜和凹透镜，并了解它们在自己的艺术中能够发挥的潜力。有些学者甚至指出他借助了暗箱来绘画。

卡拉瓦乔是一个开诚布公、感情外露的人。但激情也需要找到一个焦点来释放，他选择了艺术。

灵感。没人了解卡拉瓦乔作品的戏剧性倾向的根源是什么，但毫无疑问，这是他众多创新成果背后的驱动力。他的艺术目标是画出区别于同代人创作的枯燥而矫揉造作的作品的写实巨作，而戏剧就是他的灵感，透镜就是他的救星。

卡拉瓦乔于1592年来到罗马，对每一个不知名的艺术家来说，在这个当时的世界艺术之都生活都是不易的——工作机会难以取得，竞争非常激烈，经常入不敷出。卡拉瓦乔赚的大部分钱都用于购置画材，余下不多的钱也花在了聘请模特上。

试验。卡拉瓦乔发现，解决他资金短缺的方法竟然就近在眼前。用上自己掌握的光学小花招，他简单地放了一面镜子在左手边，立好画架，给画布涂底，看着反射景物的镜子，于是……眼前有位用不着花一分钱就能雇到的模特：一位叫卡拉瓦乔的21岁意大利英俊青年。

他一定为自己的所见激动不已，不是因为看到自己的形象，而是发现光学可以如何改变自己的艺术。《扮作病中酒神的自画像》(*Self Portrait as the Sick Bacchus*，1593年，见彩页)也许就是他对光学的探索的产物。这幅画与当时任何一幅其他作品都非常不同，有着令人难以置信的逼真感和戏剧性，单个光源凸显了男孩肌肉发达的身体的轮廓，有明显的肉欲感，卡拉瓦乔将人物置于漆黑的背景前，强调了戏剧性的情色效果。

这幅画预示着艺术中一个新时代的到来：一个重视人物的神情与动作、绘画色彩与戏剧性的时代。这幅实验性的作品揭开了巴洛克时代的序幕。

创新。还有别的艺术家和卡拉瓦乔一样那么充满激情吗？我不这么认为。激情给了他在最重视正统的时代成功挑战正统的力量与决心。

他的气质在他的艺术中显然发挥了重要作用，你能从他作品

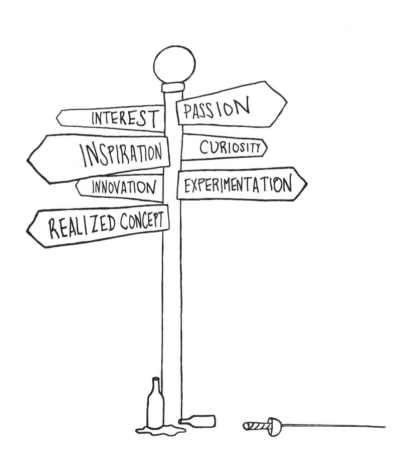

的精妙构图、有感染力的叙事特点以及激情洋溢的绘画技术上看到这一点。但是，还有另外一个方面使其作品能够立即脱颖而出并一直令人难忘，这便不得不提这位性格火暴的意大利人的另一项创新成就。

为了画面效果，卡拉瓦乔开发了明暗对比法（chiaroscuro）来增强画中的明暗对比。观看他的任意一幅名作，你都会立即被画面中事件发生的空间所触动。黑暗的背景与浓重的阴影使明亮部分中的情景戏剧化，让它们好似从绘画表面剥离出来，跃到你的面前。

卡拉瓦乔在400多年前对明暗对比法的首次运用在今天看来依然是令人震惊和新颖的。你能在奥逊·威尔斯（Orson Welles）和阿尔弗雷德·希区柯克（Alfred Hitchcock）的电影以及曼·雷（Man Ray）和安妮·莱博维茨（Annie Leibovitz）的摄影作品中看到对这一遗产的继承。可以说，卡拉瓦乔是世界上第一位电影摄影师。

实现想法。这是卡拉瓦乔的创造过程的最后阶段，这似乎是最不繁重的阶段，可实际上却是最困难的环节之一：要将他所学习的、开发的、尝试的、试验的一切转变成具体和持久的东西。要独立完成这个环节并不容易，卡拉瓦乔需要一位合作伙伴。

玛丽娜有乌雷，吉尔伯特有乔治，而卡拉瓦乔却孑然一身。然而他并不需要另一位艺术家来一起琢磨一个想法，就像毕加索和布拉克（Braque）后来联手发起立体主义运动那样。事实上，卡拉瓦乔完全不需要任何创意伙伴，他需要的是一位赞助人，需

要的是钱。

在背后促成他创作的人是枢机弗朗切斯科·马里亚·德尔·蒙特（Cardinal Francesco Maria del Monte）——一位交际广泛、热爱艺术并在罗马拥有一个巨大宫殿的贵族。虽然枢机有着很高的宗教地位并与教皇交情甚好，但还是立即看上了粗人卡拉瓦乔和他的创新才智。令人惊讶的地方或许是，这位枢机一点也不反对艺术家彻底的现实主义风格，也似乎不介意卡拉瓦乔在《在以马忤斯的晚餐》（*The Supper at Emmaus*，1601年，见彩页）中将耶稣画成前人从未画过的样子——一个没有胡须、看着普通的人，与一碗水果共同构成画面的中心。

创造过程的最后阶段实际上是最困难的环节之一：要将所学习的、开发的、试验的一切转变成具体的东西。

和玛丽娜·阿布拉莫维奇一样，卡拉瓦乔不满足于简单地面对观众，他希望观众成为情节中的一部分、故事中的一个角色。只要你站在卡拉瓦乔的一幅伟大作品前，譬如让人毛骨悚然的《莎乐美和施洗约翰的首级》（*Salome with the Head of John the Baptist*，1607年，见彩页），你就会发现自己融入了画里的故事当中。莎乐美在将盛放着施洗约翰头颅的盘子呈献给谁？当你不禁去想这个问题的时候，不一会儿就会察觉到，她正是在献给你——观众！

在人生随后的14年里，卡拉瓦乔都致力于实现自己的理念并让它们产生持久的影响。他的创造力的伟大遗产跨越了几个世纪，跨越了国界和艺术形式。马丁·斯科塞斯（Martin Scorsese）导演

的电影《穷街陋巷》（*Mean Streets*，1973年）中的酒吧场景受到了卡拉瓦乔绘画的启发，而已故的英国时装设计师亚历山大·麦昆（Alexander McQueen）的灵感则显然来自卡拉瓦乔的巴洛克式明暗对比法。他们能发掘卡拉瓦乔的天才也正是因为他们和卡拉瓦乔、玛丽娜·阿布拉莫维奇以及吉尔伯特和乔治一样极度地好奇。

4. 艺术家会"偷窃"

 我们在这里要讨论对思维的扰乱以及产生想法的方式，我们要讨论这其中涉及的技术以及我们如何准备好使自己产生独特的思想，我们还要知道这些想法不是凭空产生的。没错，灵感会出现，但前提是我们已经在无意识里做好准备了。

 创意诞生于特定的思维方式。

"太阳底下无新事。"

《传道书》 1 : 9

在创意的生成过程中，我们会鼓励大脑用一种新的方式来组合（至少）两种明显随机的元素，这其中包含对元素的破坏及采用。这个思维方式同其他一些思维方式一起已经被美国精神病学家阿尔伯特·罗滕伯格（Albert Rothenberg）所证实了。罗滕伯格专攻人类创造力的问题，他先后采访和研究了众多顶尖科学家和作家，指出当一个人产生想法时，其认知行为总呈现出特定而一致的形式，他将其称作"同空间思维"（homospatial thinking）。罗滕伯格把这描述为"积极构思两个或多个不同的实体时会占用同一个空间，一个观念会使新的思维相连。"他以一项他开展的调查的结果来说明自己的理论，这项调查基于一句诗歌隐喻："这条路是个阳光的火箭。"（The road was a rocket of sunlight.）

他询问每位参与调查者，他们认为这个诗人的灵感来自何处。大部分人觉得它来自实际观测；有人推测诗人可能正在看着一条路，恰巧当时一束阳光以火箭的形状出现在他眼前；另一个人认为诗人在阳光明媚的路上开车，于是感觉自己像是乘着火箭旅行。没有一个人的猜测是正确的。

罗滕伯格在调查报告中说出了实情：诗人这么写仅仅是觉得"路"和"火箭"这两个彼此不相关的词汇很有吸引力，尤其是组合在一起的时候，它们的读音、单词的形状及（从头韵来讲的）关系都有和谐之感。那么诗人是如何将它们转变成一个隐喻的呢？实际上在什么时候这两个词会相同或相似？

这个难题促使诗人的无意识起作用，随后带来一段自由联想。"阳光"一词突然出现在诗人脑海中，形成阳光洒满路面的意象，

于是这两个词被组合在了一起，最初的隐喻就被构建起来。这里，诗人选取了两个"不同的实体"——"路"和"火箭"，迫使它们进入同一个概念空间，这时大脑就转入解决问题的模式，激发出了创造过程。而解

通常，真正伟大创意中的"新"元素会以扰乱思维的形式出现。

决问题的关键在于思考，这就需要想象力来引导灵感出现。

这便是创意形成的方式——新旧杂糅的非常规的组合促成了独特想法的构建。这就是创意的由来。

当然，这并不一定意味着这个想法就是好的或是有价值的。当这个想法有关我们擅长并感兴趣的领域的时候就有了价值。实际上，我们每个人都能依照自己的个性和气质塑造这种类型的思维组合，这一点让人感到兴奋，尤其是对那些认为自己没有创造力的人而言。每个人组合思维的方式都和别人不同，于是每个人产生的想法也就是独一无二的。

通常，真正伟大创意中的"新"元素会以扰乱思维的形式出现。搬家、换工作、发生冲突或心碎都能刺激你的大脑开始进行一些激进的思维连接。在我们的时代，科技便是最主要的扰乱思维者，它让曾经的不可能变为可能。举个例子来说，把关于百科全书的旧观念放到互联网时代，然后……变！维基百科出现了。

这种说法同样适用于解释社会变革：曾经不被允许的变成了被允许的。譬如，D. H. 劳伦斯（D. H. Lawrence）的长篇小说《查泰莱夫人的情人》（*Lady Chatterley's Lover*）有着生动的语言和直白的色情描写，其未删节版在英国被禁长达30年以上，直到

"我一开始的想法总是会变成别的东西。"

巴勃罗 · 毕加索

1960年的一宗诉讼案件才使禁令被推翻。亵渎的举动与不正当的性行为从来都是生活的一部分，但大众在这个时候才终于接受对它们的文学描写。英国作家充分利用这一社会变化，创作了一批开拓性的作品，从菲利普·拉金（Philip Larkin）脏话连篇的诗歌《这就是诗》（*This Be the Verse*），到乔·奥顿（Joe Orton）挑衅社会的剧作《款待斯隆先生》（*Entertaining Mr Sloane*）。

这两位作家都跟随在劳伦斯之后，在一定程度上他们是在效仿劳伦斯，或至少是在"偷窃"他的一些想法。这种"偷窃"在创造过程中时常发生，却往往被人忽视。法国作家埃米尔·左拉（Émile Zola）曾经说过，对艺术的思考仅仅是"通过人的本性看到了自然的一角"。换句话讲，创意是经过个人的认识和感受过滤后呈现的预先存在的元素和理念。

我们在开始做任何事的时候都明显且必然要挪用他人的已经被证实的想法。毕加索的那句名言是众所周知的："优秀的艺术家模仿，伟大的艺术家偷窃。"随着时间的推移，这句格言逐渐变得有些陈腐，鉴于这句话已经流传好几个世纪了，这并不完全令人感到意外。毕加索的话大部分"偷窃"自法国启蒙作家伏尔泰，后者早在毕加索两个世纪前就曾说过："创意不过是明智的模仿。"

还有很多历史上的创意天才承认他们"偷窃"知识财产，这其中包括艾萨克·牛顿，他说："如果说我看得比别人更远些，那是因为我站在巨人的肩膀上。"还有阿尔伯特·爱因斯坦，他评论过，"创新就是要知道如何把你的创意来源藏而不露"。

这些伟大人物如此喜欢将自己的成就归功于他人的原因不是

假谦虚，也并非缺乏自信，而是因为让我们知道这一点对他们来说至关重要。他们不想误导或助长任何关于创造力的错误观念，他们想要纠正我们对其成就可能抱以浪漫看法的倾向，并消除关于他们都是受神启示的天之骄子的错误观念。当然，牛顿和爱因斯坦都是有着卓越才能之人，但也许他们与你我并非完全不同。

> "如果说我看得比别人更远些，那是因为我站在巨人的肩膀上。"
> ——艾萨克·牛顿

　　他们清楚，创意并不会以完全纯粹的形式存在。和我们一样，他们也需要一些让他们做出反应或响应的东西，需要能在其基础上进行创造的东西。塞尚优雅地概括了这一事实，他将自己的双视角绘画在19世纪末为艺术带来的重要革新描述为"在链条上简单地增添了一环而已"。

　　毕加索也没什么不同，他同样在艺术上取得了重大突破，尤其是在立体主义上。难道那个理念是他凭空想出的吗？不，他只是接手并继续发展了上一代最伟大的艺术家——正好就是那个叫保罗·塞尚的人——的开创性工作，为艺术的链条扣上了下面一环。

　　乍看"优秀的艺术家模仿，伟大的艺术家偷窃"这句话，你会觉得它是在将成就优秀艺术家与成就伟大艺术家的要素区分开，做出鲜明的比较。但这句话其中的含义要比这微妙得多。毕加索不是在描述两种对立的哲思，而是在描述一个过程。这句话是对一个人如何从优秀艺术家变成伟大艺术家的评论。

毕加索在指一段旅程。他告诉我们,你之后成为什么人是由你之前成为的那个人决定的,而要成为之前的那个人只有一个起点。

所有创造性的追求都从模仿开始,无论是对于芭蕾舞演员还是结构工程师来说,这就是我们学习的方式。孩子听了音乐后会尝试把它尽善尽美地演奏出来;想成为作家的人阅读他们最喜欢的小说,试图学习一种特定的风格;画家们在他们的职业

看任何一位艺术家早期的作品,你会发现他们那时都是尚未找到自己特色的模仿者。

生涯早期坐在寒冷的博物馆里临摹大师的杰作——像学徒一般,在追赶大师前,你首先要做的事是模仿。

这是一个过渡期,一段打好基础、开发特殊技能、理解一种媒介的复杂性的时期。正是在这时期,我们有希望找到机会去为艺术的链条添加自己的一环。

看任何一位艺术家早期的作品,你会发现他们那时都是尚未找到自己特色的模仿者。就像在一个犯罪现场,在你面前的是毕加索所说的"偷窃"的证据。你能辨认出一位艺术家曾模仿过哪些大师的作品然后又抛弃了他们,也能辨认出一位艺术家曾模仿过哪些作品然后将它盗取成为己有。我见过若干个这样惊人地明显的例子,但没有哪个例子比那个来自马拉加的男人的早期作品展览更具代表性了。

伦敦市中心一个不大却很棒的美术馆考陶尔德美术馆(Courtauld Gallery)曾在2013年举办了一场名为"成为毕加索"(Becoming

Picasso）的展览。展览聚焦于1901年，当时毕加索还是一位尚未成名但前途有望的年轻艺术家。这位时年19岁的西班牙奇才背井离乡来到巴黎，试图打入前卫艺术精英的圈子。他在一年前就曾到访过巴黎，这次他满怀期待地希望能找到一个顶级画廊帮助启动自己的职业生涯，很幸运他做到了。

　　一位十年来一直在法国生活的西班牙老乡成功说服了巴黎最重要、最有影响力的艺术品经销商之一安布鲁瓦兹·沃拉尔（Ambroise Vollard），为这位年轻的艺术家朋友举办了一次个展。毕加索激动不已，感觉自己的光辉时刻来临了。他打包了颜料和画笔，离开马德里前往巴黎。

　　到巴黎后他在克利希大道上租下了一个工作室开始创作。接下来的一个月，他全神贯注在画画上，据说一天最多能完成三幅画。画布用完了，他就画在木板上，当木板也被耗尽后，他开始画在硬纸板上。到了1901年6月，他总共画出了超过60幅画——其中一些上面的颜料甚至还没干。他为自己在品味独到的沃拉尔画廊（Vollard Gallery）的第一个重要展览做好了准备。

　　毕加索的这些作品相当精彩，不是因为它们的数量或品质，而是因为它们各式各样的风格都有。有一刻，你会发现他在模仿他那杰出的西班牙前辈戈雅（Francisco Goya）和委拉斯开兹（Velázquez）；另一刻，他似乎召唤出了埃尔·格列柯（El Greco）的精神；在接下来的两三幅画里他显然是在模仿印象派和后印象派。他的那幅《侏儒舞者》（*Dwarf Dancer*，1901年，见彩页）像是德加（Degas）的《小舞者》（*Little Dancer*）的翻版，只是在

其中加入了弗拉明戈的舞姿；旁边挂着的《蓝色房间》（*The Blue Room*）是这位早熟的年轻艺术家对塞尚的《沐浴者》（*Bathers*）的即兴临摹；不远处那幅名为《在红磨坊》（*At the Moulin Rouge*）的作品无论题材还是风格都像极了图卢兹 - 劳特累克（Toulouse-Lautrec）；另外，他还借用了高更的粗轮廓线和凡·高生动的色彩与跳动的笔触。

这个展览的目的不是呈现一位画法精湛、令人兴奋的新艺术家，而是推介一位才华横溢的模仿者。我发现置身考陶尔德美术馆去看这样一个对当年沃拉尔画廊展览的重现是一个奇怪的体验，我之前并不能察觉到毕加索曾做过如此大规模的模仿。当我观看他的笔触和从容的线条时，明显感觉他已然是一位优秀的画家了，但肯定还不至于到伟大。"成为毕加索"展览的策展人巴纳比·赖特博士（Dr. Barnaby Wright）也同意这一点，他推测，倘若在沃拉尔画廊的展览开幕前毕加索就于1901年的初夏去世了，那他就顶多只能成为现代艺术史中一个小小的脚注。幸运的是毕加索没有，他随后确实成了现代艺术史中最重要的人物，而这还得归功于他在1901年下半年所做的事。

沃拉尔画廊的展览大获成功，毕加索卖出了几幅画，赚到了些钱，为自己的作品打开了市场门路。但他不满足于成为一位受人喜爱的画工，他要成为的是毕加索。为了做到这一点，他必须停止画那些光鲜亮丽的"集大成之作"，必须改弦易辙。他意识到这将让他遭受短期的财务紧张，但他希望自己能由此获得长期的创意（和经济）收益。青春乐观、无所顾虑的他于是在1901年7

月停止了模仿，转而开始"偷窃"。

这两者间的差别是巨大的。模仿的确需要一些技巧，但完全不需要想象力或创造力，这就是机器特别擅长这一工作的原因；而"偷窃"是完全不同的一件事，去"偷窃"等于去占

> "有人也许会说，我做的花束里只有来自别处的花，除了捆花束的线，我没提供任何自己的东西。"
> ——蒙田

有，对某件东西的占有是项更重大的任务——你需要对其负责任，因为它的未来掌握在你的手中。

譬如想想小偷偷车，他会不可避免地把车往之前车主开车的反方向开。对于创意来说也是同样的道理。

而这里说的创意如果恰巧能被毕加索这样敢于冒险、多产又聪明的人占有，那么它们就有可能非常顺利地被呈现。事实的确如此，但首先毕加索需要决定将"偷窃"到的想法用于何处，要如何把凡·高的表现力、图卢兹-劳特累克的题材、德加的粗线条和高更的色块运用在自己新的创作中？

到了1901年7月，毕加索陷入了沮丧之中，一是他在沃拉尔画廊展览后一直苦苦寻找自己的艺术风格，二是他依然为好友卡洛斯·卡萨吉玛斯（Carlos Casagemas）这一年早些时候在巴黎的自杀悲痛不已。而毕加索受邀去圣拉扎尔（Saint-Lazare）女子监狱探视犯人更在无形中加剧了他的痛苦。在监狱里他看到了身陷囹圄的母亲带着自己年幼的孩子，看到了为与别人做出区分而带上白色软帽的患有梅毒的妇女——这些画面都为毕加索带来了深切的忧伤。

他精神不振、情绪低落，并仍然感兴趣于从凡·高等人处"偷窃"到的想法，但现在这些想法却与这位明显非常忧郁的艺术家发生了冲突。

感到忧郁？就是这样！毕加索来了灵感，他突然知道他想将过去那些伟大艺术家的创意用在何处了。那些粗线条、色块和有表现力的风格仍然会被运用于自己的创作中，但他会采取与前人不同的形式。他将这些元素简化，变柔和，融合在一起并冷静下来，把绘画色调调为蓝色，制造出感伤的情绪效果。

这是个非凡的转变，毕加索此时进入了我们后来所称之为的"蓝色时期"。《坐着的阿尔列金》（*Seated Harlequin*，1901年，见彩页）就是一个很早期的例子。这幅画描绘了一位沉思中的忧伤的阿尔列金，他脸上扑了白粉，穿着一件蓝黑相间的格子戏装，和通常身着色彩鲜艳的连体衣、脸上挂着调皮笑容的典型阿尔列金形象非常不同。这是毕加索进行"同空间思维"的结果。他迫使彼此不相关的实体发生碰撞，将即兴喜剧中两个不同的类型角色组合在了一起：一个是阿尔列金，一个是内心忧郁的失恋小丑皮埃罗（Pierrot）。

毕加索将这两种角色合二为一了，由此创造出第三种他独创的角色。画中的丑角阿尔列金代表好友卡萨吉玛斯，他虽然在现实生活中死去了，但仍然活在毕加索的心里。毕加索将他塑造为阿尔列金的样子是因为这个角色在传统即兴喜剧里赢得了美女科隆比纳（Columbine）的爱，但在现实生活中卡萨吉玛斯并没有获得他的科隆比纳的芳心（因此而自杀），所以毕加索将他和失意的皮埃罗

的形象结合在一起，让画面中弥漫着忧郁的蓝色调。

"重要的不是你从哪里拿的东西，而是要把东西带到哪里去。"

——让 - 吕克·戈达尔

（Jean-Luc Godard）

这幅画越看越能感觉出毕加索是如何汲取前人的想法并将它们整合在一起的。我们能看到马奈和德加画的《喝苦艾酒的人》（*Absinthe Drinker*）里憔悴的面容，能看到高更的"塔希提橙色"和凡·高《向日葵》（*Sunflowers*）里的意象，能在阿尔列金服装的蓝色轮状皱领和袖口处看到塞尚勾绘沐浴者轮廓那样的线条。但这仍然是一幅毕加索的作品：画中的戏剧感和情感是他营造的，对画面元素组合的选择与布局是他决定的，更重要的是，这幅画有他自己的风格。

考陶尔德美术馆展览的第二部分展现的就是毕加索在1901年6月后"蓝色时期"的绘画作品，漫步其中我们能受到很多启示。一位未满20岁的艺术家竟然在一个月的时间内就由模仿者变成了大师，他从自己景仰的艺术家那里吸收了一切自己需要的东西，并通过自己的个性筛选了他们的理念，由此创造出一组立刻显现出惊人的独创性和巧妙的衍生性的作品。正是从这时起，他开始在画作上使用"Picasso"作为签名，而不是像之前一样使用姓名的首字母或其他变体。正是从这时起，"巴勃罗·鲁伊斯·毕加索"变成了"毕加索"。

自那时起至今，很多人也从毕加索那里"偷窃"了创意，譬如雕塑家亨利·摩尔（Henry Moore）和苹果公司联合创始人史蒂夫·乔布斯。乔布斯甚至借用了上文那句毕加索的名言"优秀的艺

术家模仿，伟大的艺术家偷窃"，他接下来还说："我们（苹果公司）始终'偷窃'伟大的创意并不以为耻。"相关的例子有毕加索著名的系列插画《公牛》（The Bull，约1945年），《纽约时报》（The New York Times）曾报道，苹果公司将毕加索这个系列的11幅以由繁至简的方式描绘一头公牛的石版画展示给员工看，以向他们传授精简的设计理念。

> "我挑选一块大理石，然后敲掉任何我不需要的部分。"
> ——奥古斯特·罗丹
> （Auguste Rodin）

毕加索将这组图像呈现为一个递减的过程，或者用他的话来讲是一个破坏的过程，来达到一种本质的真实——让人看到公牛的本质。这一系列步骤难得一见，通常会被隐藏的部分在这其中暴露无遗，而毕加索将一件作品创作过程中的每个阶段都在一张图像中描绘了出来，向我们展示了自己的思维过程。在最后一个版本的画之前创作的十幅石版画就像电影导演的样片或者作家的校对稿：它们都是与最终成品无直接关联的材料。

这个系列以一幅传统的图像为开端，类似毕加索的18世纪同胞弗朗西斯科·戈雅描绘公牛的蚀刻版画；毕加索的第二幅画中的公牛看起来要更丰满肥胖些，似乎是对阿尔布雷希特·丢勒（Albrecht Dürer）著名的《犀牛》（Rhinoceros，1515年）的一个回应。在这个阶段毕加索还是在模仿。

到了第三版，真正的毕加索加入了角逐。他像屠夫一样标示出动物的关节，开始解剖它。他掌握了控制权，实实在在地调整了它的大小。在第四幅画里我们看到毕加索添加了几何线，将这

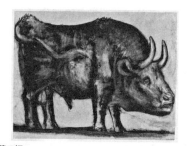

第二幅

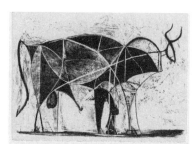

第六幅

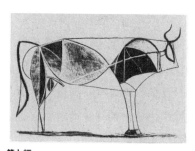

第七幅

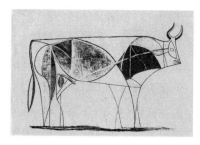

第八幅

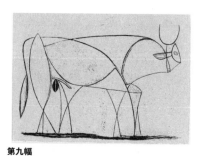

第九幅

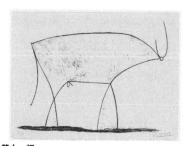

第十一幅

巴勃罗·毕加索,选自《公牛》,1945—1946年

个图像变得更有立体主义风格——他在用石版画法尝试实现一些传统的理念，而这对他来说是陌生的。在这幅画中，公牛的头已经转向了我们，毕加索显得更自信了。第五、第六和第七版让人想到荷兰现代主义画家特奥·凡·杜斯堡（Theo Van Doesburg）在1917年创作的类似的一系列素描。在这里，动物身体部位的位置被调整，以制造出一种更加平衡的整体设计效果。

从第八和第九幅画中我们发现，毕加索逐渐意识到通过这个特定的媒介可以实践"少即是多"的概念。马蒂斯（Henri Matisse）是公认的线条大师，在这里，毕加索毫不留情地用自己的方式去挑战这位竞争对手。他摈除了色块，从这时起尝试纯粹的素描。

第十幅画显示艺术家这时回归到了个人经验上。牛的犄角从本来一眼就能认出的样子变成了更像是干草叉一样的东西，这样的极简线条毕加索在三年前创作《公牛头》（*Bull's Head*，1942年）时就曾尝试过，它是由自行车的车座和车把手组装成的。现在这幅画中公牛被放大的眼睛让它的脑袋显得非常小，这样的绘画技巧可以追溯到毕加索的那幅《阿维尼翁的少女》（*Les Demoiselles d'Avignon*，1907年）。

随后，在最后一幅图像里，所有元素都汇集在一起了。这幅独特的作品是史前洞窟壁画与现代抽象绘画、老到的经验与新的方式的结合。毕加索从别人那里汲取想法，并再度利用了很多他曾经的想法；他回应了马蒂斯，也对世界大事做出了回应；他将外部因素与个人回忆结合在一起，通过学习一门新的绘画技术来将它们打乱。他以自己的性情和创作出极富创意的作品的本能提

炼出了所有这一切。

毕加索告诉我们，创造并不意味着做加法，而是意味着做减法。创意需要被打磨、简化和集中，这也是我认为苹果公司努力传达给自己的设计师的理念，就像厨师减少调料以释放食材更多的香味，艺术家删减繁复的元素让作品的表达变得清晰。

世上不存在完完全全原创的理念，但存在独特的组合。

毕加索的系列石版画为我们展现的不只是一个真正的想法的形成过程，更重要的是展现了它最初从何处来。最后一幅图像里公牛的极简形象蕴含着创造力的关键。

将我们的经验、影响、知识与情感综合为一个统一、有创意的实体是我们人类独具的能力。这样一个了不起的天赋能使我们能够看似随意地将各种各样的事物联系在一起。它毋庸置疑是我们拥有的最为重要的创意能力，就如爱因斯坦观察到的那样："对于富有成效的思考来说，组合的思维活动似乎是必不可少的特征。"

当我们的大脑编辑、连接和组合所有知识与情感，并将它们变为一个有条理的独创思想时，我们的意识与无意识就启动了，这个过程要经历一段时间。我们不能强迫它发生。无论我们醒着还是在睡觉，无论我们在投入地思考些别的什么还是在打网球，这个过程都在不停发生着。这和我们周围环境的刺激息息相关，我们通常察觉不到它，也难以后知后觉。感知到刺激的大脑会将不同事物进行关联，形成一个组合体，于是所有的信息点就被聚

合为一个完整的、合乎逻辑的理念。看似神的启示的东西其实是我们的本能。

没人比毕加索更清楚上述原理，他说过："艺术不是对美的标准的应用，而是本能和大脑超越一切标准构想出来的东西。"他了解人类本能中的创造力，像朋友一样信任它，而不是怀疑它。他在《公牛》石版画中公开示范了这一点，尽心尽力地处理其中极为多样的影响因素，给我们上了一堂达尔文式的课——只有最强的思维组合才能生存下来。

《公牛》并不是一个关于漂亮的简单性的例子，它从视觉上揭示了毕加索长达一个月的为了创造新的思维联系而将不同想法碰撞在一起的艰苦斗争。他摧毁了无力的思想，瓦解了过去的观念，从这一点上看，这个创作于"二战"末期——一个非常暴力的时期——的作品可以被理解为是充满暴力的。

不过，创造就是这样一个令人惊讶的暴力行为，没有毁坏就不会有新的创造。同样，世上不存在完完全全原创的理念，但存在独特的组合。我们的想象会让这一切发生，它始于两三个排列在一起可能会使人愉悦的互无关联的意象，而剩下来需要做的事就是去辛勤工作了——毕加索用自己的行动为我们做出了榜样。

5. 艺术家是怀疑论者

无论形式如何，创意只能在一个地方发生。不管你是打算烘焙一个生日蛋糕还是设计一个花哨的新软件，只有一种可能的方式能启动创造的过程，那就是提出问题——"我需要用到哪些配料？"抑或"我如何才能使软件界面更直观？"

就拿雕塑家举例。他们要不断雕琢一块大理石，直到可以辨识的形象出现在眼前。雕塑家凿出的每个细小切口都伴随着他们的一次发问——"如果我把这一小块削去会怎么样？""这一凿会帮助我塑造出我想要的躯干吗？"这就引向了另外一个问题："这样行得通吗？"这个问题是千百次类似的问题的终点，随后是做出决定，而决定之后又会引出更多的问题和修改。

创造力只和自己的想法有关，与别人想什么无关。

创意是在我们头脑里持续发生的一个召唤和响应的过程，如果一切进行顺利，这个"提问－回答"的程序就会像我们的左右脑一样协同工作，就像在进行一段"颅内双人舞"。

左脑："我该做个什么样的生日蛋糕呢？"

右脑："上层撒满白色糖霜的巧克力海绵蛋糕。"

左脑："真是个好主意，右脑。"

不过事实上，这个过程往往是拖沓的，让人有些沮丧，它们的对话应该更像下面这样：

左脑："我该做个什么样的生日蛋糕呢？"

右脑："我现在没法和你说话，我在发短信。"

左脑："但这很重要，我只有20分钟的时间。"

右脑："哦，我不知道，做个巴腾堡蛋糕怎么样？"

左脑："太难了。"

右脑："哎呀！我没想按发送键！什么？你？还在吗？这样吧，我会好好想想，然后在你洗澡的时候告诉你……在大概一个月之内。"

接下来，这个问题会一直停留在我们的无意识里，直到一个看似随机的触发点触动了思维的火花，将我们大脑里的几百万个神经元联系起来，这时一个完整的答案就会神奇地浮现。这个过

程很可能就是在你洗澡的时候发生的。

关于创造过程中不断自我质疑的重要作用，美国作家埃德加·爱伦·坡（Edgar Allan Poe）写过一篇不错的文章。这篇名为《写作的哲学》（*The Philosophy of Composition*）的文章就是对他如何写出著名的恐怖诗歌《乌鸦》（*The Raven*）的亲自的逐步指导。

在这篇文章中，爱伦·坡首先揭示了一个概念，即创造力在任何情况下都是一种非凡的灵感的表达。他明确指出，自己的作品没有一个是"意外或直觉"的结果，相反，"这些作品是以解决数学问题所需的缜密精确的推论完成的"。

随后，他以一种极其高傲的语调描述了他向自己提出的问题以及之后如何做出了每个决定。经过了长时间的深思熟虑，他最终决定《乌鸦》的篇幅为108行诗句，他用略显枯燥的实用术语谈论这件事：

> 如果任何一部文学作品因为篇幅过长而难以一口气读完，我们就必须满足于放弃由统一的印象带来的非常重要的效果——因为如果作品需要分两次才能读完，凡尘琐事就会掺入其中，这样任何像是统一性的东西就会立即被破坏……那么很明显，对于所有文学艺术作品而言都有一个明确的长度界限，即一次就能读完的篇幅。

心中确定了篇幅的长短，爱伦·坡又开始思考诗歌写作的最终目的。他认为这个目的不是美本身，而是对于美的沉思，因为后

者才能给予我们最强烈的快感。然后他推断，如果美"在其至高无上的境界中将不可避免地激发敏感的心灵流泪"，那么"悲伤因此就是所有诗歌基调中最为合理的了"。

所以，他在那篇文章中先在前几段阐释了自我质疑是如何决定了他诗作的"长短、主题和基调"，随后用了大量篇幅详细分析他遇到的其他问题以及解决问题的途径。这篇文章不仅令人入迷，而且直到今日也很有价值。爱伦·坡描述的这个过程正和电影导演J.J.艾布拉姆斯告诉我的他在拍摄第一部《星际迷航》（*Star Trek*）时的经历一样。

我曾问艾布拉姆斯是否担心不能满足数以百万计的《星际迷航》的所有狂热爱好者的期望，他斩钉截铁地回答："一点都不担心。"真正让他和他的团队担心的是如何将柯克舰长（Captain Kirk）从企业号星舰（USS Enterprise）的一个部分移动到另一个部分。这个角色的动机是什么？如何让剧情在情景之外被推动？也许可以安排一场和史波克（Spock）这个人物的冲突？如何将瓦肯星（Vulcan）放置到合适的位置？他们会在哪一处意见不合？或者可能不安排和史波克的冲突，而是和别的人物争论？史考特（Scotty）吗？但是为什么？问题就这样没完没了地被提出，直到他们最终完成分镜头脚本。

爱伦·坡和艾布拉姆斯都运用了一个逻辑系统来打磨和检验想法，这个系统已经存在了好几千年，提到它我们最常能联想到的人是古希腊哲学家苏格拉底（Socrates，约公元前470—前399年）。苏格拉底认为自己的同胞们把太多事情看作理所当然，懒得

动脑就草率做出臆测。他断定这对他们与社会来说都是无益的；他的同胞们人云亦云，冒着生活在谎言中的危险。于是，他发明了一种开放式的质询方法以揭露臆测的弱点，并刺激雅典人拥有更高的智力和创造力。

这个方法今天被称为"苏格拉底问答法"（Socratic method），基于不做出假设和质疑一切来追求绝对真理。苏格拉底以怀疑论的形式表达怀疑，挑战成见。这绝对不是犬儒主义的表现。与简化的、有破坏性的和有预谋的犬儒主义截然相反，怀疑论在被巧妙地利用时具有启发性。

它的目的是解决问题。这里说的问题是亟待解决的疑问，它们是创造力的关键所在，因为它们强迫我们去思考。当我们思考的时候，我们便开始了质疑，去质疑便要去想象，去想象便要去构思理念，而构思理念就是创造力的基础。

不过，单有一个想法容易，但想要有个好想法就很难了。只有当我们的思想真正通过苏格拉底问答法的考验后，它们才会像珍贵的珠宝一样出现。

苏格拉底有句名言："未经审视的生活是不值得过的。"若将这句话转述并重新用于描述创造过程，它可以变为："未经审视的想法是不值得实现的。"这就是为什么J.J.艾布拉姆斯不愿去预估那些数以百万计的《星际迷航》爱好者们的期望，不是因为他故作傲慢或是满不在意，恰恰相反，他想要呈现给他们自己最好的艺术成果，而这就意味着要负责任地深思熟虑电影中的每一处情节。因为创造力只关于自己——创造者——的想法，与别人想什

么无关。

这就是为什么苏格拉底问答法是一个如此有用的工具。它迫使我们进行极为重要的批判性思考和独立思考。世上没有一事是理所当然的，没有一事是毋庸置疑的。这个方法能揭露世事的矛盾与悖论，确保我们的理念建立在坚实的逻辑上而不是薄弱的推测上，将值得做与不值得做的事情做出区分。

这个方法非常有效地给予了人们独立思考的能力，因此，古代雅典的统治者开始对苏格拉底与他的方法深感不安，他们觉得自己受到了威胁，担心苏格拉底的方法可能会导致公民发生暴动。为了保护自己的利益，他们炮制出一些莫须有的罪名指控他，指控这位睿智而又古怪的老人对神不虔诚且腐化希腊年轻人的心智。最后，在一点也没有践行苏格拉底问答法的情况下，他们便宣告苏格拉底有罪，并将他判处死刑。

2000多年后，伟大的法国新古典主义画家雅克－路易·大卫（Jacques-Louis David，1748—1825年）创作了一幅描绘苏格拉底从容就义前场景的著名油画。在《苏格拉底之死》（*The Death of Socrates*，1787年，见彩页）中，这位西方哲学之父坐在他临死所卧之床的边缘，裸露着胸膛，和以往一样充满激情，他举起左手，手指指向天，与专注地聚集在他周围的人进行着辩论；同时，他的右手正伸出去抓那只装有他被命令喝下的毒芹汁的死亡酒杯；床尾坐着苏格拉底的得意门生柏拉图，他低着头，无法面对这一场景。除了苏格拉底外，在场的每个人都悲痛欲绝。

这是一幅相当巨大的油画，宽近200厘米，高近130厘米。但

让我深感惊奇的并不是画作的规模，不是大卫精湛的技法，也不是我察觉到艺术家为了完成这幅宏伟巨作而向自己提出了成千上万次苏格拉底式的问题。不，大卫以及任何创作出重要的创意作品的人最让人叹为观止的地方就在于，他在创作过程中做出了数量庞大的决定。

"最可怕的障碍是除了自己以外任何人都看不到的障碍。"
——乔治·艾略特
（George Eliot）

做决定是苏格拉底问答法的副产品，因为在某些时候，质疑和发问不得不以做出决定的方式让位于个人判断，这是严峻的质询过程中最艰巨的部分。苏格拉底非常清楚，问的问题越多就越会发现根本没有具体的答案可言。疑问是至高无上的，他用简洁的语言向我们揭示了一个无法回避的事实："我唯一知道的事就是我一无所知。"

苏格拉底问答法并不复杂，联系到创造力，它也是简单的。它不仅仅是提出问题，而是要提出最有启发性的、最为贴切的问题；答案必须是你认为最能解决问题的那些个，但你又永远无法确定。这就是为什么包括艺术家、作家、发明家和科研学者在内的任何创新领域的人物，在呈现自己的工作成果时几乎总是容易感到紧张和脆弱。虽然部分人会表现出些许自信，但没人是百分百确信自己会成功的。在他们的头脑里总有恼人的质疑之声在回响，让他们怀疑自己做错了。他们都渴望寻得肯定，即便嘴上不说。

倘若我们想利用自己的创造力，就不得不跳入这个充满不确定性的泥潭中，然后由我们自己去尝试并弄清楚不确定的地方，

去做出那些艰难的决定。我们的一些选择会被证实是正确的，而一些则相反。有时候我们走上了错误的岔路，就需要折返回来。不过没关系，我们不是电脑，关于创造力没有任何事是绝对的，只存在有根据的推测，它们使我们的工作变得个性化并有了灵魂。

为了完成创作，我们忍受着日复一日、月复一月甚至年复一年的苦闷，这些不愉快的情绪将会从我们的记忆里烟消云散，只在我们完成的作品中留下那些最机敏的部分。在大卫的《苏格拉底之死》表面的完美下潜藏着我们看不见的煎熬、试验、谬误、挫败和屈从，这一切都在我们眼前被屏蔽了，我们只能看见大卫最终的决断，并可能会以为这对一位天才画家而言不算难事。但正如苏格拉底会立刻指出的那样，这是个懒惰的假设，它是创造力的头号敌人。

虽然质疑在创作的过程中从不中断，但有些问题的答案却是现成的，它们来自前人的经验。这就是学徒变成大师和所有类型的艺术家们的技艺变得越来越娴熟的途径。他们向别人学习，以便在前行中能够解决更新和更复杂的问题。

最终，我们之中那些专注和坚定的人会抵达未知的地带，在我们选择的专业领域里将不再有前人指导我们和提出建议。我们会发现从这时起，我们提出的问题都是崭新的，因此不得不自己想答案，这便需要我们回到苏格拉底和他的方法那里。

让人费解的是，古希腊人和古罗马人的有着非凡智慧和创造性的成果竟遗失了将近2000年。据说，它们在14世纪意大利对古老文本的发现和考古研究中才得以重现于世。对古代辉煌的艺术

和文明的重新发现使得人们从根本上重新思考人类在地球上的生活和位置。这些问题如此重大，以至于作为西方社会基石的种种假说都须重新评估。

中世纪文化中的一些迷信和信仰是错误的吗？个人可以不受宗教的影响和制约，作为有独立思想和感知能力的个体存在吗？人类的发现和进步有可能只依靠理性而非祷告吗？

诸如此类的问题为苏格拉底带来了这么多麻烦，而在他之后敢于提出这些问题的人也无一不为此感到担忧和恐惧。但逐渐地，人们越来越想探究古希腊罗马的文化、理念与主张——文艺复兴时期拉开了序幕。起初最显著的变革发生在建筑上，以尖拱和精致复杂的样式为特点的哥特式风格在流行了三个世纪后失去了人们的宠爱，取而代之的是古典的线条、简单的几何图案和优雅的圆柱，正是这些元素给予了古代雅典和罗马的建筑低调的庄严之感。

观念的转变使人们迎来了一个不可思议的富有创造力的时期，就像我们现在一样。我们也处于一场文艺复兴的中期，它由新的分享知识和思想的方式促成。如果说我们受互联网影响的时代背后的建筑师是计算机科学家蒂姆·伯纳斯-李爵士（Sir Tim Berners-Lee），那么他所对应的意大利中世纪晚期的人物就是一个叫菲利波·布鲁内莱斯基（Filippo Brunelleschi，1377—1446 年）的佛罗伦萨建筑师，他负责设计修建了佛罗伦萨大教堂华丽的穹窿顶。

这是工程学上的一个壮举，唯有布鲁内莱斯基丰富的数学知

识才能让它实现，他精确地计算了极其细微的技术细节。和J.J.艾布拉姆斯一样，布鲁内莱斯基认为运用逻辑是产生实用且在审美上令人愉悦的理念的最佳方式。基于这一点，他创立了绘制建筑图纸的新方法，它能够在建筑工程开始前使困难和问题凸显出来。这种方法让他能准确地将三维的物体呈现在一张二维的纸上，即在水平线上确定一个灭点，所有指向这个点的暗指一个三维空间的线条都将向后延伸并汇集于这一点。

现在我们把这种方法叫作几何透视法或线性透视法，它是文艺复兴的众多支柱之一，没有它就没有达·芬奇、米开朗基罗和拉斐尔（Raphael）的艺术。不过文艺复兴三杰的成功离不开一位先行者，他将布鲁内莱斯基的建筑设计系统运用在了画布上，为之后的艺术家做出了重要的铺垫。他的名字叫作皮耶罗·德拉·弗朗切斯卡（约1415—1492年）。

皮耶罗·德拉·弗朗切斯卡出生于一个富裕的家庭，他的家乡是坐落于马尔凯、托斯卡纳和翁布里亚交界处的一个繁荣的小镇。他早年擅长数学，最初是一位数学专家，但在临近20岁生日的时候，他决定开始画画。如果历史上曾有过一位数学天赋异禀的艺术家，他应该生活在15世纪上半叶的意大利。

皮耶罗为自己制定了一个任务——站在几何透视法的角度去重新思考如何在绘画中再现这个世界。这个挑战类似于印象派画家在摄影的冲击下力求改造绘画，只不过不同之处在于皮耶罗是一个人在创作。皮耶罗的任务已经相当不易，而他又为自己增加了困难，他还考虑尝试在绘画中探讨一个哲学问题：如何反映社

会中越来越以自我为中心的人生观。

"一件艺术作品是一种独特气质的独特结果。"
——奥斯卡·王尔德
（Oscar Wilde）

为了在自己的创作中实现这些使命，皮耶罗不仅需要成功展现三维空间，而且必须反映出人类在其三维空间中的体验。与他中世纪的前辈不同，皮耶罗的画作要描绘的是俗世的众生，而非天堂的景象。

这是一条布满荆棘和暗巷的创作之路，只有借助最好的导航设备才能走通。但丁（Dante）有维吉尔（Virgil）的思想作为指引，而皮耶罗选择了苏格拉底。他许诺要重新质疑一切，首先就是要挑战所有的臆测。譬如，需要用什么样的创作方式来安排时新的绘画的叙事？

在布鲁内莱斯基引入几何透视法之前，这件事还不是什么难题，艺术家一般会画出一个简单的二维背景，它通常仅由一个色块构成。但要表现一个使观者信服的三维世界，这么做是远远不够的。皮耶罗的结论是，建筑需要为自己新的视觉语言提供框架。

皮耶罗以布鲁内莱斯基的新古典主义（此处作者疑笔误。——编者注）建筑设计为基础，在自己设计的一个建筑环境中开始创作。布鲁内莱斯基的设计固有的几何特质提供了完美的线性框架，由此可以设计画面故事发生的舞台；同时，这也便于展现时代要求的以人为中心的视图。皮耶罗的顺利创作得益于古希腊罗马时期的伟大智慧：欧几里得（Euclid）开创性的几何原理和苏格拉底严谨的质询体系。

在皮耶罗的所有作品中,《鞭笞基督》(*Flagellation of Christ*,1458—1460年,见彩页)最能说明其创作的先锋性。据说,这幅画中的建筑元素被绘制得极其精确,以至于画面中你所见到的场景可以依此被准确地建造出来,从前景到背景的楼梯,完全不用修改任何地方。这是对几何透视法的完美运用,你可以花上几小时的时间用三角板、量角器和圆规去探究皮耶罗在这幅画里是如何将布鲁内莱斯基的几何原理付诸实践的。

皮耶罗复杂构图的焦点是基督,虽然一开始看起来并不是这样。灭点被设置在画面中心,在穿绿色托加袍的鞭笞者右侧,高度大约在他臀部的位置。皮耶罗的这幅作品绝对经得起任何人的挑战:整幅画显示出极强的平衡感和聚集力,每个细节都经过了深刻的考虑,创作过程中的一切方面都经历了画家的审视与质疑。

创作中有非常多的东西要考虑,尤其是画人物的方式。中世纪的绘画往往呈现平面的形象,让艺术家摆脱了描绘体积的麻烦。但几何透视法需要让观者产生错觉,这就要求艺术家必须要找到一种塑造人或物体的方式,使其看起来具有深度和体量。如果在这里失败了,那皮耶罗之前营造出的整个建筑环境都会被无情地破坏。此时,皮耶罗的数学才能便在绘画中有了用武之地。

经过了数月的思索、试验、犯错和反思,皮耶罗找到了这个根本问题的答案,它们能以两个简单的词来概括:光与影。他发现可以通过对这二者的灵活使用来真实地表现体积。看看《鞭笞基督》前景右侧三个人物中间的那一位,皮耶罗巧妙地运用了高光和深深的阴影来表明红色外衣覆盖下的是一个三维立体的身躯。

他用这件服装裹住男人身体的轮廓来增强这种效果，制造出完全令人信服的体量感。

这是一个不错的开端，但只解决了部分问题，还有更多的工作要做。例如，皮耶罗该如何将他创造出的新的有体量感的形象完美融合进他那新的三维景观中？布鲁内莱斯基的线性透视法能在刻画人与人之间的空间感时发挥效果，这可见于前景的三个人物与后面的基督和鞭笞他的人之间近大远小的关系。但当人与景物混杂在一起的时候它就不奏效了。

清晰的反直觉思考帮助皮耶罗想出了解决方法。遵照苏格拉底的指示，他拒绝了冲动的臆测，而是去挑战了自己的设想。既然光与影能够创造体积感，那它们是否可能被用在相反的情况，即呈现空旷的空间？

再来观察这幅《鞭笞基督》，你会看到皮耶罗是如何使用光影营造出整体画面的纵深感，这在有三个人站在前景部分的画面右侧被表现得尤为清晰。从三人的影子可以推测，光源被设置在了他们头顶偏左的位置。他们身后开放的有柱门廊的屋顶在广场的红砖路面上投射出了一道阴影，

"艺术之海如此浩瀚，人的智慧却如此狭隘。"

——亚历山大·蒲柏
（Alexander Pope）

在门廊的阴影后又能看到光亮，这表明其后没有别的建筑物。但是我们探究空间的视线不会就此而止，我们接下来会看到远处一栋两层楼高的镶嵌黑色横线装饰的房子，它也在右侧投下了一道阴影。这时我们才看到了后墙，在它后面不远处有一棵树。树后

面明亮的天空散射出的光线让人觉得远处也许是一片开阔的乡野，完成了这幅画的视错觉效果。

皮耶罗创作的绘画具有极其丰富的含义与极大的影响力，艺术史学者至今仍然对其中的一些元素争论不休，这充分证明了他非凡的才能。他像苏格拉底一样意识到，一个人质疑得越多，能确定的东西也就越少。不可预见的可能性、变化、矛盾

质疑不会使创意变得更令人难以理解，相反，它让我们的思想更清晰、简明扼要和纯粹。

与错误的判断都会出现——凡事无绝对。这是令人苦恼的，但正是在这个思想的漩涡里，艺术家不得不做出决定。

虽然质询让人感到痛苦，但也会让人有收获。那些决定是合理的，因为它们是人们经过仔细斟酌而做出的有意识的选择，这就为所做的事情赋予了明显的可靠性和稳健性。这种深思熟虑在这个过程中得到了传递。

皮耶罗的创作如此审慎，如此概念化，仿佛将观者带入了一场苏格拉底式的对话之中。我们看得越多，就有越多的疑问，500多年后的今天，我们仍然不清楚他究竟在画中描绘的是谁，描绘的是什么。当你觉得他画中真正的亮点不是人物，也不是建筑，而是空旷的空间时，你就取得了一点成果。

在中世纪艺术的二维世界里，空间并不是问题。大致来讲，画家只是不断地在画面中添加元素，直到将所有地方都填满为止。但对运用几何透视法的绘画而言，要想取得视错觉的效果，塑造空间感是必要的。实际上，画面中的空间感越强，视错觉就越明

显。这是皮耶罗要解决的另外一个问题。

他再次通过一段时间的试验来寻求解决方案，这个思考过程同样是反直觉的。一般人可能会觉得，三维绘画也许需要更多元素来填充有纵深感的风景所营造的"额外空间"。但皮耶罗持相反观点，他不为画面增添元素，反而减少，他采取的方法被今天的我们称为极少主义的方法：将绘画中繁琐杂乱的部分抛弃。在皮耶罗的三维世界里，少即是多。

皮耶罗对包括《鞭笞基督》在内的很多画作都进行了简化处理，只留下最基本的要素。他用精细入微、几乎无法让人察觉的笔触和细腻的渐变色调加强了作品中至高无上的和谐与美感，为画中的场景营造出近乎肃穆的朴素效果，让充满广阔空间的光线成为气氛的主导。这是皮耶罗真正天才的地方——他令人信服地描绘出了空气，这是视错觉的极致。

皮耶罗用实践为我们证明，苏格拉底式的质疑过程并不旨在使创意变得更令人难以理解和复杂，相反，它让我们的思想更清晰、简明扼要和纯粹。

6. 艺术家会 "致广大而尽精微"

嗨，现在是时候让我们来说说最基本的东西了——创造的实际过程和所需的因素。我们在这里不会谈论那些一般概念，例如需要努力工作的程度或是建立工作团队的好处，因为它们是出色完成大多数工作的普遍要素，无论这些工作是否涉及创意。

我们要谈的是对于创造行为至关重要的具体心态，这个态度可以用一个简单但严苛的规则表述：致广大而尽精微。

"没有什么比用模糊概念创造的清晰图像要更糟。"

安塞尔·亚当斯

无论从事什么领域的创作，"致广大而尽精微"似乎是任何一位有经验的艺术家的自发心态。几年前我就遇到过一个将此态度付诸行动的好例子。当时在伦敦宏伟的O2体育馆有一个重要的流行音乐颁奖典礼，开场前不久，我四处游荡寻找新闻办公室，但一直没找到。我感觉自己就像进入仙境前被困在兔子洞底的爱丽丝一样，迷失在周围各种各样的门之间，除了那里没有一个贴着"喝我"标签的瓶子。不过最后我发现了一个"禁止入内"的标志，好奇心驱使我慢慢走近它。

　　我打开门走了进去，就像爱丽丝一样，突然感到自己很渺小——形单影只的我站在了场馆巨大的观众席里。过了一会儿，四个远看起来小小的人从幕后走到了宽敞的舞台前，其中三人走向一排单独摆放的麦克风，我认不出他们是谁，但另外那位大步走到舞台中央的人我好像在哪里见过，不是在现实生活中，而是在报纸和电视上见过。她在离舞台边缘几米的地方停下，把麦克风举到嘴边，

花费太多时间在精微的细节上你会迷失方向，但如果只去考虑宏伟的计划，你将不会创造出任何东西或与任何事物发生联系。

唱起了《坠入深渊》（*Rolling in The Deep*）的第一句歌词。

　　多棒的声音，多好的表演！阿黛尔（Adele）能成为当今世界上最受欢迎的歌手之一是有原因的。身处于这个寒冷、又大又空的场馆，她以罗密欧向朱丽叶秘密求爱时的那种真挚的亲密感咏唱着自己充满力量的歌曲。她这时既是个在大型场馆里的歌唱者，又是个夜总会歌手，她的声音充满了整个空间，让这里就像个在

酒吧上面的房间。可以说，作为艺术家，阿黛尔做到了"致广大而尽精微"——对宏观和微观的双重考量。

但这个观念并不像阿黛尔表现出的那么简单，它需要你的思维不断地来回游走，在这个时刻要专注于细枝末节，而下个时刻就要脱离细节，去看更广阔的情境。花费太多时间在精微的细节上你会迷失方向，但如果只去考虑宏伟的计划，你将不会创造出任何东西或与任何事物发生联系。你必须同时关照这两者，一旦它们分开，就会带来不良的后果。

世界各大城市的天际线中有些遭到了建筑师和房地产开发商的破坏，究其原因，他们仅仅考虑到了那些建筑所处的小块区域，而没有关心它们的周边环境。伦敦就是个典型的例子，越来越多不协调

只有当各个元素都融入宏观的大环境时社会才能兴旺，这对于创造力来说是一样的。

的商业高楼挤入曾经优雅的乔治王朝时代风格的街道和魅力非凡的维多利亚时代风格的码头。

在我看来大可不必这样。我住在牛津，这里有很多独特而杰出的建筑，其中不少可以追溯到中世纪，但这里也有大量漂亮的现代建筑，它们经过了精心设计，这不仅是为了让它们融入周边那些显赫的邻居中，而且在一定意义上更为那些古老的建筑增添了气质。建在克里斯托弗·雷恩（Christopher Wren）设计的新古典主义风格的音乐厅对面的，由贾尔斯·吉尔伯特·斯科特（Giles Gilbert Scott）设计的宽肩式现代主义图书馆就是一个很好的例子。而阿尔内·雅各布森（Arne Jacobsen）在20世纪60年代为牛

"一件艺术作品的意义应该是多方位的。"

吕克·图伊曼斯

津大学圣凯瑟琳学院规划的超现代主义建筑是我心目中这座历史名城里最好的建筑之一。

只有当各个元素都融入宏观的大环境时社会才能兴旺，这对于创造力来说是一样的。欧内斯特·海明威（Ernest Hemingway）有时会花上数小时来钻研一个简单的句子，这不是因为他试图写出一个完美佳句，而是因为他在尝试让这句话起到承上启下的作用，并同时给故事贡献点什么。这同样是"致广大而尽精微"的案例。

作画时一点点颜色可能就会从根本上改变整幅画的面貌。

这个道理也适用于艺术家，我认为尤其适用于那些画家，在他们的工作中对大局与细节的关注是必要条件。作画时一点点颜色可能就会从根本上改变整幅画的面貌，画笔与画布的每次接触都像是一段视觉的协奏曲中奏出的一个音符，任何错误对观众来说都是显而易见的，就好像听到管弦乐队成员演奏出了一个错误的音。

去工作室拜访艺术家是一件有趣又有启发性的事，这给了我们与画家或雕塑家讨论他们作品的机会。有时，谈话当中的艺术家会毫无征兆地突然跳起来，在自己的作品上做出微小的改动。这样的情况并不罕见。艺术家无时无刻不思考着"广大"与"精微"，吕克·图伊曼斯是最具代表性的一位。

这位比利时艺术家不是纸上谈兵之人，夸夸其谈会破坏他的工作。他在作画过程中时刻考虑着观看者的心理体验，由此营造出绘画中令人难忘的氛围，这也是他的作品被人称道的地方。这种方法使图伊曼斯成为当今世界范围内最受人尊敬、评价最高的

画家之一。

图伊曼斯出生并成长于安特卫普，并在这里生活和工作至今。他的工作室位于一条不起眼的小巷内，离市内的著名建筑安特卫普中央火车站（Antwerpen-Centraal railway station）不远。图伊曼斯工作的地方并不气派，它看起来更像是一个商人的小商店，而不是艺术家的工作室，至少从外面看起来是这样。但当你穿过暗灰色的卷帘门后，就进入了另一个仙境。

一段长长的密闭的通道倾斜而上，通向两扇大玻璃门，门后便是图伊曼斯的工作室。这个空间很像一个巨大的仓库，但工作室最显著的特征还不是这个，而是光线。图伊曼斯的有着白墙的开放式工作室被银蓝色的光照亮，这源自像北海的颜色一样的灯光，图伊曼斯在天花板上一排排的灯表面裹上了一层半透明薄膜，加强了这种效果。

我拜访工作室的时候天气很糟糕，乌云密布，天空灰蒙蒙的。但当我抬头去看屋顶的灯光时，我仿佛感觉自己置身于六月的地中海海岸，天空一片澄澈和蔚蓝。

我："这个创意很巧妙。"

吕克："建筑师弄错了，光线不应该是这样的。"

我："你不喜欢哪里？"

吕克："太蓝了，而且夏天的时候会产生阴影。"

我："哦，但还是很棒。"

这位比利时艺术家开始点一根又一根香烟。

> 我："你不担心这个（吸烟）会对你的健康不利吗？"
> 吕克："它不会的。"
> 我："你怎么知道？"
> 吕克："我母亲抽了一辈子烟，香烟对她没有任何伤害。这是遗传的。"
> 我："哦，但还是对身体不好。"

工作室的六面墙都挂着画作，有些画很小，大概只有30厘米见方，另外那些就大多了，从150厘米到340厘米长不等。所有画都装在内框里（图伊曼斯从来不给自己的作品装上外框），只有他头一天刚完成的那幅除外。这张巨大的画布被随性地钉在墙上，看起来好像一件宽松的衬衫：边缘卷起，衣服表面下鼓起了浅浅的褶皱。

画中描绘了一个向马塞尔·杜尚富有争议的晚期作品《已知条件》（*Étant Donnés*，1946—1966年）致敬的场景的小立体模型。这是图伊曼斯典型的创作风格——挪用已有的视觉艺术作品。无论是一张照片还是一份杂志剪报，都可以成为他创作的基础。要判断这幅独特的绘画的价值也许还为时过早，它现在还处在原始的状态，但我还是觉得它很有力量，不是来自图像本身，而是来自它周围的环境。

画面周围留白的画布构成了这幅画的边框，这些边框上有大

面积的污渍和少量的颜料，这个我们一般不会看到的证据表明，图伊曼斯将画面外的边缘当作了调色板。他解释说，这比用手持调色板好得多，画布的边缘用起来更方便，它更宽敞，并且离图像更近。这意味着，当他远离已画好的细节来看整个画面时，他可以通过查看图像的实际效果判断出自己是否在画下一笔前调对了颜料。

这对图伊曼斯来说至关重要，不是在美学上，而是在创作实践上。他绘画的速度极快，所有作品都是在一天之内完成的。

> 我："你有没有过第二天早上爬起来修改作品的情况？"
>
> 吕克："没有。"
>
> 我："从来没有？"
>
> 吕克："不算有过。"
>
> 我："为什么？"
>
> 吕克："习惯吧。"
>
> 我："要是头天完成不了作品呢？"
>
> 吕克："会完成的。"
>
> 我："你怎么知道？"
>
> 吕克（点了一根香烟）："我就是知道。"

在绘画中他运用了一种叫"湿盖湿"（wet-on-wet）的方法，由于没有留给颜料干燥的时间，修改就变得很困难，一不小心就会将画面弄乱。不过这也使他成了一位坚持同时思考大局与细节

的优秀艺术家，因为要在一天时间内成功完成如此出色的作品，唯一的途径便是制定一个细节详尽的宏大计划。

他创作一幅画的起点并不是他第一次动身放好画笔，绷好空白的画布的那一刻，也不是前一天在晚餐餐桌上思考种种可能性的时候，而通常是在几个月甚至数年以前，当他的眼睛捕捉到某个图像的那一刹那。我不清楚他究竟为这幅向杜尚致敬的作品思虑了多久，但我知道挂在他工作室第一面墙上的那三幅肖像画的创作动机来自六个月前他在爱丁堡参观游览的时候。

图伊曼斯曾在夏天的时候造访了苏格兰的首府，当时著名的爱丁堡国际艺术节正在如火如荼地举行。他去参观了爱丁堡大学的塔尔博特·赖斯美术馆（Talbot Rice Gallery），在那里看到了三幅由18世纪的苏格兰肖像画家亨利·雷伯恩爵士（Sir Henry Raeburn）创作的肖像画。这三幅肖像描绘的是启蒙运动的重要人物：威廉·罗伯逊（William Robertson）、约翰·罗比森（John Robison）和约翰·普莱费尔（John Playfair）。图伊曼斯从口袋里掏出iPhone，把它们拍了下来。

吕克："你想看看吗？"

我："当然。"

吕克："你觉得怎么样？"

我："拍得有点模糊。"

吕克："我就喜欢这样！这就是为什么我不想升级我的手机系统。"

我："因为能拍出糟糕的照片？"

吕克："是的！"

他不是在故作愚钝。对于这样一位一贯把画画得好像在它们表面蒙上了一层朦胧面纱的艺术家而言，有个这样能呈现类似效果的设备对创作是非常有利的。与雷伯恩相反，图伊曼斯追求的是模糊。

吕克："我第一次看雷伯恩的画是在根特的一个美术馆里。"

我："哦？"

吕克："他的画法非常率直。"

我："你喜欢他作品的什么地方？"

吕克："深色的选色和朴素感。"

我："那肖像画呢？"

吕克："那些人是苏格兰启蒙运动的人物。"

我："没错。"

吕克："他们是理性的，没有受到英国等级制度的影响。"

我："我觉得他们都被封为了爵士。"

吕克（径直走向他的肖像画）："你能看到蓝色吗？"

他画的每一幅头部肖像都是对雷伯恩原作的回应，但有着图伊曼斯式的改动（见彩页）。最明显的改变是他大胆

过去的伟业促成了现在的精微细节。

地剪裁了原图，放大了三个人脸部的区域，只描绘了他们的鼻子、眼睛和嘴。这不是个随意的决定，而是一个有计划的安排。从苏格兰回来后，他放大了这几幅肖像画的照片，然后发现照片被放大后，原画人物头上被光照亮的地方会从白色变成冷色调的浅蓝色，这在他们的面部表现得尤为明显，这给了他启发。

他觉得这很不错，并选用了蓝色作为将这个系列串联在一起的绘画元素，因此他尤其着重体现白色-蓝色过渡的区域。这样，雷伯恩肖像画的细节就构成了图伊曼斯的绘画，呈现出的效果令人惊叹。实际上在我看来，它们要比原作更加有感染力。图伊曼斯让这几位18世纪的伟人变得充满活力和当代性，可以说是过去的伟业促成了现在的精微细节。

这正是这位比利时艺术家希望引发的反响，他利用这三位非常受人尊敬的思想家的形象作为诱饵，让人深入他那未知而叵测的"图伊曼斯世界的水域"。他希望让我们产生融入他的世界中的渴望，这就是他创作的出发点。在考虑创作任何绘画之前，他心中都已有一个首要的准则：任何绘画都须服务于自己的风格。在描绘精微细节的同时，他时时都牢记着这个基本的大局。

"创意不仅仅意味着要与众不同。你还要把东西做得简单，出奇地简单，这才是创意。"
——查尔斯·明格斯
（Charles Mingus）

乍看下你会觉得图伊曼斯的绘画传递了更多短暂无常而不是空灵飘逸的感觉，你在毫无防备的时候会被这些绘画所吸引，这便是他的创作方式的一个重要部分。当你第一次看到这

三幅肖像画时不会留下深刻的印象，它们看起来简单到甚至有些幼稚；不过随后，你的视线会被画面中的某个东西牢牢抓住，你说不清那是什么东西，但确定它是存在的，你因此又重新看了一遍画。

然后你就上钩了！你凝视着模糊的画面，试图穿越那层朦胧的表面去找寻具体而清晰的内在，对此全然不知。眼前是个只能模糊辨认的人物形象，这时你的脑海里开始浮现关于他的故事——虽然你对他一无所知，但他的神秘性又足以驱使着你浮想联翩。艺术家用自己的想象力激发了观者的想象力。

"每幅画都有一个切入点，它是一个能抓住你的眼睛并将你带入画中的小细节。"

——吕克·图伊曼斯

图伊曼斯接下来告诉我他是如何做到这一点的。

吕克："每幅画都有一个切入点。"

我："什么意思？"

吕克："一个能抓住你的眼睛并将你带入画中的小细节。"

我："它是你事先想好的吗？"

吕克："当然。"

我："它是什么样的？"

吕克："有时它是看不见的，观者说不出它到底是什么。可能是一条极细的线，甚至可能是个小小的裂缝。"

我："可以在其中一幅肖像画上指给我看看吗？"

吕克："当然。在这儿（他手指指向肖像中的左眼）。它在眼窝上部，这里要更暗，对比度更强。这就是切入点，相信我。"

我确实相信，因为很多画家都曾用过这种花招，从扬·凡·艾克到爱德华·霍普（Edward Hopper）——两人都对图伊曼斯有重要影响。但这一类画家中最典型的代表者也许是另一位活跃于17世纪的北欧画家。

约翰内斯·维米尔是荷兰黄金时代最伟大的画家之一，他曾生活于代尔夫特，沿海岸线距离位于安特卫普的图伊曼斯的工作室120公里远。人们对他知之甚少，只清楚他有一个妻子和几个孩子，他去世时仍未付清的账单让他们破产了。

与吕克·图伊曼斯不同，维米尔的绘画速度极慢，一生中创作出的作品相对较少。那些留存至今的画作在光线与形态的描绘上相当细腻，画家还对作品做了微妙的修饰——画中的事物仿佛带着"喝我"的标签，充满将观者吸入到画中的魔力。你可以在他的所有画作里发现这些几乎难以被察觉的细节，而对我来说最具有不可抗拒的吸引力的佳作是《戴珍珠耳环的少女》（*Girl with a Pearl Earring*，1665年，见彩页）。这幅作品吸引人的部分原因无疑来自它的名声：感谢特蕾西·希瓦利埃（Tracy Chevalier）的畅销书和由其改编的电

维米尔的画作在光线与形态的描绘上相当细腻，他对作品所做的微妙的修饰充满将观者吸入到画中的魔力。

影，一位一度被世人遗忘的年轻女士如今闻名世界。但她能有如此魅力的原因更多的与她隐藏着其创造者的技术的秘密有关。

在1994年以前，这些技术细节都隐藏在画作表面一层糟糕的黄色光油之下，这层光油是20世纪60年代某位修复师刷上去的，他的初衷是好的，可惜却弄巧成拙。幸运的是，这幅画作自20世纪中叶雾霾污染横行之时便受到了很好的保护——即今天我们所说的艺术修复，而当时很多重要的绘画都未能幸免于难，遭受了不可逆的损坏。维米尔的这幅杰作被很好地保存了下来，如今经过进一步修复，已恢复到接近原初版本的状态。

对修复师而言，要重现无价名画的昔日光辉，他们心中必须无时无刻不装着"致广大而尽精微"这句话。这项工作需要他们一厘米一厘米地进行修复、取样、化验，像一位母亲关照自己熟睡的宝贝一样呵护画作。任何细微的操作都将影响整个绘画，无论是画作的物理状态还是呈现出的视觉效果。在这里没有任何犯错的空间，这就是为什么在今天，修复师的每一项修复举措都必须是可逆的。

修复《戴珍珠耳环的少女》的团队首先需要清除表面变了色的黄褐色光油层，然后谨慎地除掉那几块在画家去世多年后添补上去的黑色颜料。在完成了许多繁琐的工作后，修复师们终于将非常接近

绘画的切入点的变动改变了我们对它的解读。

这位荷兰绘画大师的原作的图像带回了我们面前。在20世纪末获得新生的少女重现了画家明朗的选色的活力，明快的光线再次在

黑暗的背景中跃跃欲出。但也有一些地方的处理不尽正确，女孩耳环底部绘出的倒影就维米尔的风格来说有些过于草率和直白。

修复师们用X光扫描了作品，并用放大镜仔细研究了这块区域，最终确定了问题的缘由。作为一位最为注重细节的艺术家，维米尔是决然不会将耳环的部分处理得如此粗糙，事实是在以前的修复过程中，画面其他部分的一小块颜料脱落了，它黏在了耳环底部，被湿填料改变了颜色。

修复师们小心翼翼地移除了这块惹是生非的颜料碎渣，退后欣赏他们的处理工作，所有人都惊叹于眼前这幅杰作。他们不一定是因为他们高超的修复手艺而眼前一亮，而是因为在移除了碍眼的碎片后他们所看到的作品。绘画的切入点发生了改变，这进而改变了他们对作品的解读。

吕克·图伊曼斯应该会被这件事逗乐。维米尔的肖像画和这位比利时人的肖像画并非是完全不同的，这两位画家都用了模糊处理，画作都充满了神秘感，将虚构的人物近乎真实地展现给我们。画中的人物望向我们，仿佛我们认识他们或他们认识我们，这种效果让人捉摸不透。图伊曼斯的肖像人物好像是在坟冢之外看到的异象，而维米尔的少女则直直地盯着我们的眼睛，好像与我们有某种关联。这是纯真的一瞥吗？她是如此年轻。但随后的一刹那，我们便能看到修复师在1994年第一次看到的景象。

维米尔描绘的精微细节让整幅画的魅力显露出来。

在她嘴角处有个让人难以察觉的粉色小点，它是用了最少的

颜料点出的微小色斑，但它足以将你的视线吸引到她引人联想的张开的嘴唇上。突然之间你会发现，她纯真的眼睛洞悉了你的内心，她的耳环正在对你诉说，她蓝色的头巾正在撩拨你的心弦。这幅一开始看起来很迷人的绘画变成了一幅饱含情绪的肖像。你会在一瞬间就被她捕获，而这只归功于一个微小的粉色颜料点。

这便是维米尔传世佳作的切入点：一个精微的细节让整幅画的魅力显露出来。难以想象它居然被好几代人遗忘了，迫使人们一直以来都关注另外一个切入点——耳环上的高光，而这从不是艺术家设计的巧妙之处。

我无法想象吕克·图伊曼斯的画作会在他还在世的时候面临类似的情况。他对待自己作品的每个方面都一丝不苟，无论是在创作过程中，还是在作品的展示方式上，他从来没有得过且过的侥幸心理。

　　我："那是什么？"

　　吕克（正在铺开一张大大的 A3 纸）："一个计划。"

　　我："什么计划？"

　　吕克："我下一个展览的布局图，我会展出这几幅画。"（他指了指工作室墙面上挂着的十幅左右的画。）

　　我："你已经想好展厅布局了？"

　　吕克："当然。"

　　我："那策展人怎么办？"

　　吕克："我已经把我的想法告诉他们了。"

我：“你的展览都是由你自己来规划吗？”

吕克：“是的，做规划是我的第一项工作。”

我：“在你画好作品以后，是吗？”

吕克：“不，在我开始画之前。”

吕克·图伊曼斯在画笔还没碰触到画布之前就已经安排好了整个展览的计划。他是如何做到对宏观与微观的同时考量呢？答案就是，他将每一组绘画都构思成一个整体，就像作曲家在写一部交响曲。每幅画都被有策略地排列，它便会在某个特定的时刻奏出某个特定的音符，并用某种特定的方式抓住观者的眼睛。他在一幅绘画中计划使用的颜色——譬如这三幅肖像画里统一的蓝色——都会在别的作品里得到呼应。一旦定好主题，便会探索想法。

处在构思阶段的艺术家就好像设计楼房的建筑师——这时他在进行纸上作业。这也是图伊曼斯在实际创作时能极快地完成作品的原因之一，他事先就在脑海中想清楚了创作中的大部分问题，从选择悬挂作品的墙面的颜色，到根据展览中作品所处的位置和临近的作品来决定每幅画作的大小，一切都要提前确定好。

然后，吕克·图伊曼斯才会安下心来作画。他会将画布钉在墙面上，并在旁边放置一幅作品作为参考。他还会在旁边再放上一张小桌子，上面有从颜料管挤出的未被调和的、按色序排列的油画颜料。小桌旁是一个铝制脚踏梯，梯上放着11支绿杆的画笔，另外还零散地放着一些旧抹布、油画颜料稀释剂、一把卷尺、一

个锤子和几个水瓶。他的工作室里还有一个破旧的单人沙发，有些地方的布料早已被磨破，填充的海绵也裂开了，露出了里面的木骨架。

他画每幅作品时都会先用最浅的颜色来画，这个过程能长达三个小时。在此期间他可能会失去自信心，会感到惴惴不安。这个阶段要求他只聚焦于精微的细节，他也明白此时自己最有可能迷失方向。只

吕克·图伊曼斯在画笔还没碰触到画布之前就已经安排好了整个展览的计划。他是如何做到对宏观与微观的同时考量呢？

有当他开始用更深的色调描绘出第一批有对比的元素，一个可辨识的形状逐渐在画面中显现时，他才能意识到笔下的创作是否会像他先前打算的那样实现。绝大多数情况下是没问题的，但也有个别失败的例子。

整个创作过程中他都会放一块溅满颜料的镜子碎片在旁边，以便不时从各个角度查看画面的整体效果。

> 我："为什么不退后去看呢？"
> 吕克："太耗时间。"
> 我："哦。"

他不会去听广播或者音乐，只是站在那里作画。他走进了一个让他停止思考的地带，用他的话说，"让才智通过自己的手自然地流露出来"。我想，他在用沉默来尝试与自己的绘画融为一体，

他将其描述为"缄默的"和"震惊的"。他还说他更喜欢用便宜颜料渲染出的效果，他发现这些颜料能更快地呈现出他想要的效果。整个过程都很不讲究。

在动笔之前，对作品的背景和内容的想法至关重要。

画作完成后他便回家去了，如果第二天早上回来他觉得不喜欢眼前的这幅画，他就会直接把它丢掉；如果画作通过了他的检阅，他便会让助手将它装到内框里，这时他会想，这幅画变了，"它变成了别的什么东西"。

吕克·图伊曼斯是艺术创作的行家，他清楚绘画的宏观大局与精微细节之间必然发生的相互作用，甚至在作画开始前就对整个展览进行设计的这个概念背后也藏有一个更大的构想，而这个更大的构想又体现在他设计的精微细节里。

他将自己的展览设计为一个协调的整体并不完全是出于艺术的考虑，这也是确保自己的作品能在他去世多年后仍然会被世界各大美术馆展出的一个策略。他意识到，没人会在一次展览中买下所有的画作，一系列作品就会不可避免地被拆散，零落在世界各地，其中部分也许再也不会被公之于世，永远被锁在博物馆的储存室里或某个寡头政治家的防盗门后。

不过吕克·图伊曼斯推测，如果这些绘画被作为一组相互关联的作品展出，它们只有被挂在一起时才有真正的意义，那么就必定会有某个雄心勃勃的策展人努力将它们重新收集到一起来举办一个特展。结果就是藏身于各地的作品重新被召回到一处，这样图伊曼斯就能再次进入公众的视线。

由此看来，图伊曼斯与所有进行创造和发明的艺术家或个人一样，在动笔之前，对作品的背景和内容的想法至关重要。创造就像在下一盘棋，最优秀的棋手总是有设想到接下来若干步的远见，同时又不失对当下情形的观察。

7. 艺术家有自己的观点

我们知道，没有两个人会用完全相同的方式看待事物。如果让十个人描述在同一时间、同一条件下看到的相同景致，你会得到十种不同的答案，它们不会不同到天差地别的程度，但至少会与众不同到成为一个个有辨识度的单一实体。

同样的情况也会发生在你我一起去看电影时。我们坐在彼此身边看着同一块银幕，但不会因此得出完全相同的结论。我们的成见或情绪的差异会造成个人对事物的接受能力不同，从而引导我们做出不尽一致的判断。

"用一只眼睛去看，
用另外一只去感受。"

保罗·克利

我们人性中的一个部分会让体育迷们变得疯狂，尤其当裁判违背这些爱好者的意愿处理比赛中的状况时最能体现这一点。但如果说到创造力，那我们本性中的这个古怪特征就变成了宝贵的天赋。我们看待事物的独特视角会让我们做出自己的选择，这让每个人的成果都变得与众不同。我们的观点就是我们独一无二的识别标志。

无论是装饰卧室还是设计服装，我们在任何创造过程中做出的每个决定都基于我们个人的想法：刷漆而不是贴壁纸，选择抹胸而不是颈后系带。

创造力最让人感到愉快的方面便是它对我们古怪特质的嘉奖方式。从社会的角度来看个人的怪异特性，它通常会被看作弱点，但在创造力这里它却成了一个优势：这一特别的属性让我们拥有看待世界的独特

我们的观点就是我们独一无二的识别标志。

角度，也让我们在世界中显得与众不同。不过，我们都有可能最后在一定程度上被草率地归类，我们不妨对这个局面加以控制。

阿尔弗雷德·希区柯克就做到了这一点。一听到他的名字，你想到的肯定不会是合家欢的动画电影，也不会是穿越星际的科幻史诗，你会将他与令人紧张的黑色惊悚片联系在一起。他的主张是让观众"一窥恐怖真实存在的世界"。希区柯克认为，我们需要也想要体验恐惧，而他就是把它呈现给我们的人。

必须弄清楚的是，观点与风格并不是一回事，前者是表达的内容，而不是表达的方式。在创造力竞赛中成为一名真正选

手的前提是你要有话可说。法国浪漫主义画家欧仁·德拉克洛瓦（Eugène Delacroix）精准地总结了这一原则："让人成为天才，或者说激发他创造的不是新的想法，而是那些已经被表述过但尚未被表述清楚的想法。"

在创造力竞赛中成为一名选手的前提是你要有话可说。

"一战"后心灵和身体都深受创伤的德国表现主义画家是德拉克洛瓦所定义的天才的实例。奥托·迪克斯（Otto Dix）在战争开始时只是一位稚气未脱的年轻画家，他一开始对战争抱以美好的想象并积极报名成了一名机枪手。他在1915年被派往了西线战场，随后又在协约国攻势最猛烈的时候被调往索姆河。

虽然他活了下来，但精神上和肉体上却留下了终身的伤痕。在"一战"爆发十年后，迪克斯创作了一组名为《战争》（Der Krieg，1924年）的系列版画。这组作品是对他亲身所见与经历的毫无畏惧的诉说和谴责，他运用了一种用酸腐蚀印版的蚀刻技术，让画面中比比皆是的死亡和腐烂、扭曲的尸体显得更加触目惊心。

迪克斯以弗朗西斯科·戈雅同样令人毛骨悚然的系列版画《战争的灾难》（The Disasters of War，1810—1820年）作为参考范本，这位西班牙艺术家在一个世纪前创作了这组作品，当时西班牙正陷入与拿破仑统治的法兰西第一帝国的长期战争中。迪克斯明显感觉到，戈雅虽然对战争进行了表现，但表现得还不是很充分。

被传递出的信息可能是一致的，但传递信息的人却可以不同。两位艺术家都目睹过暴力战争的残酷与野蛮，但感受的方式却略

奥托·迪克斯，取自《战争》，1924 年

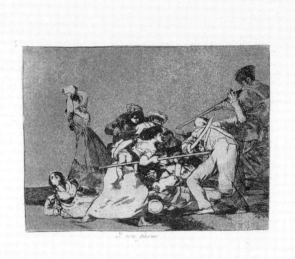

弗朗西斯科·戈雅，取自《战争的灾难》，1810—1820 年

有不同。戈雅更多地在描绘极端暴力行为发生的场景，而迪克斯则重点关注战争带来的创伤和直接的后果。

这种差异证明了德拉克洛瓦的那个关于天才并延伸到了创造的观点。他认为在创造中重要的不是核心理念或主题，而是一个人如何找到灵感，将他的想法以一种崭新的、与众不同的方式表现出来。后者对我们很多人来说是很难办到的。

缺乏能够表达出来的独特创意是创造过程中最难克服的障碍之一。我们听说过作家的"创作瓶颈期"，这种丧失灵感的情况同样也发生在艺术家、发明家和科学家身上。这样看来，我们当中不以日复一日地从事创造性工作为生的人常常会在某一段时间内无法取得任何进展，这不足为奇。

作为艺术家的彼得·多依格终于出场了，如今他找到了他要表现的东西。

所有类型的所有艺术家都会不时地遭遇停滞不前的窘境，但幸运的是他们和我们都能找到克服这些障碍的方法。

其中一种被证实奏效的方法是改变环境。改变你的处境能够完全改变你的观点：思路的中断将使你不得不去面对不熟悉的事物，这会刺激你的感官，你将从不同的角度看待和体验生活。于是，你捕捉和表达情感的冲动被增强，这就是我们远离家乡时会更喜欢拍照的原因。

你会发掘曾经不引人注意的主题，同时对那些已经很熟悉的内容产生全新的认识。这种改变可能意味着要更换工作、搬家或搬到另外一座城市，而著名当代艺术家彼得·多依格甚至为此搬

去了另外一个大洲。

多依格常绘制阴森怪异、人烟稀少的画作，它们通常——尽管不能一概而论——描绘了一两个人物在其中若隐若现的风景。这些人物总是看起来非常茫然或困惑——我怀疑这是艺术家自己在很多时候的状态。

彼得·多依格的童年是在不停搬家中度过的。他出生于苏格兰，之后在很小的时候在特立尼达岛待了几年，然后他的父母又把他带到了加拿大，他在那里长大。20世纪70年代末他去了伦敦，并在那里的艺术学校上学，随后他回到加拿大并住在蒙特利尔，接下来又在1989年回到伦敦继续深造。这段飘摇不定的成长经历给了他在艺术中探索风景中未知的特质的冲动，但他却面临一个难题：他不知道自己想要表达些什么。

在这方面，他与大部分为了得到灵感而改变环境的艺术家不尽相同。对于大多数艺术家而言，环境的改变会带来一些创作急需的新素材，最明显的例子大概就是保罗·高更和他在19世纪末在塔希提的长期旅行。这位法国后印象派画家对新环境的回应是一位找寻灵感的艺术家的典型举动。他心存感激地发现了这样一个令人兴奋而充满异国情调的主题，并很快画出了色彩斑斓、风格独特的作品，影响到了包括彼得·多依格在内的很多艺术家。

不过，多依格在欣赏高更的绘画的同时，他并没有同样获得由环境变更激发出的艺术上的顿悟或创作效率。相反，他觉得自己的创造力丢失了更多。因此，虽然在伦敦与其他充满抱负的艺术家一起生活让他感到开心，他却总是因为自己无法找到关于这

座城市的任何有创意的或有趣的表现内容而感到沮丧。直到有一

"我必须离开一个地方才能画出它来。"

——彼得·多依格

天，他来到位于伦敦市中心的加拿大大使馆，偶然翻了翻接待区放着的一些旅游手册，发现这些小册子里满是普通、陈旧且经过美化的展现加拿大的远景和壮丽风光的图片。他把小册子放下，然后——灵光闪现！多依格意识到一直以来阻碍自己创作的是什么了。能激发他灵感的并不是搬到一个新环境中，而是离开一个老环境，或者像他对我说的那样——"我必须离开一个地方才能画出它来。"他找到了自己的艺术观点。

于是他回到他在伦敦的工作室开始作画。《搭便车的人》（*Hitch Hiker*，1989—1990年）是最早反映这个观点的画作之一。它描绘了不近不远处一辆行驶在北美洲西部的红色卡车，卡车亮着车灯，天空的景象暗示着暴风雨即将来临，画面中的风景开阔而宽广，只有远处有一些树丛，显得十分空旷，你在其他任何地方都无法看到与这幅画相似的作品。

作为艺术家的彼得·多依格终于出场了，如今他找到了他要表现的东西——他认为这是所有艺术家都必须找到的东西。而他要表现的比在绘画中描绘令人动情的加拿大风景要复杂得多。仔细想来，他真正要表现的并不是某个明确的地点，加拿大仅仅只是一个传递信息的角色，而这信息其实关于记忆。这不是指感伤的追忆，而是记忆这个概念本身：它到底是什么，起什么作用，以及它是如何演变为我们的经历的集合。

他在作品中探索的风景其实是形而上的，它是将现实与记忆分开的不真实的空间，你可以说它是怪诞的、超现实的或者陌生的——多依格的画作带我们进入了一个似真似幻的地方，这个地方只存在于我们的脑海深处，就像记忆一样。

多依格说："我从一种完全没有想法的状态进入了似乎充满各种想法的状态，我获得了从前根本无法想象的灵感。"

一旦创意的障碍被消除，我们找到了自己希望表达和表现的东西，很多日常生活中我们看来理所当然的平凡事物就成了激发创造力

一旦我们找到了自己希望表达的东西，日常生活就成了激发创造力的潜在源泉。

的潜在源泉。这也是美国著名记者、随笔作家和编剧诺拉·埃夫龙（Nora Ephron）从她母亲那里继承的真理，她说："一切都是对生活的模仿。"

甚至滑雪也是如此。谁也说不清为什么一个多世纪以来大多数艺术家都选择无视滑雪这项国际流行的消遣方式，是因为这项运动太小资了吗？如果是这样，那这就刚好成了多依格想要反对和质疑的教条。另外，和所有被忽视的题材一样，这给了他就这个主题创作的优势。

《滑雪夹克》（*Ski Jacket*，1994 年，见彩页）描绘了较多依格的其他作品多得多的人物形象。画面里挤满了正在滑雪的人们，虽然没有一个人能被清晰地辨认出来。多依格用许多微小的色点表示人的身体，加上一个个小碎片来代表他们的腿；画面中央是一片阴暗且密集的松树林，像黑洞一样放射出不可抗拒的负能量，

将你吸入其中；从这片黑暗里放射出了一片耀眼的白色、粉色和黄色。多依格影射了我们滑雪时看到的景象的极端形式：这是一趟由明亮日光、狄格洛荧光色滑雪服和滤光护目镜作为驱动燃料的迷幻之旅。

但我怀疑这幅画其实完全不是在表现滑雪，相反，它表现的是彼得·多依格，表现的是人类。这幅画是对我们每个人都经历过的一种普遍的不舒服的感觉——尴尬——的诉诸视觉的思考。画面中的点状人物是在日本的某座山上跌跌撞撞的第一次滑雪的人：他们兴奋却又困窘。

这幅回顾性的半虚构的绘画故意让人感到迷惘，它也许也传达和思考了人在移动中的不安感。无常、记忆和气氛就是多依格的主题。2002年，多依格离开伦敦前往特立尼达岛——他在童年生活过的地方之一，并在那里一直居住到了现在。如果将来遇到创作瓶颈，他也许会选择再次搬家。

当然，你不一定需要过着一种游牧式的生活去寻找能启发你的主题，也不必将常住地更换到另外一个大洲以使自己产生怀旧或迷失方向的感觉。由此我们可以说说伦勃朗·凡·莱因。

我知道这说来也许让人觉得难以置信，但这位声望极高的、伟大的荷兰绘画大师据说也有过身陷创造力的死胡同的时候。根据一些学者的研究，他在1642年遇到了创作瓶颈，当时正值他事业的高峰期。他婚姻美满，受人尊敬，搬到了阿姆斯特丹他新买的漂亮宅子中住下，生活安好。作为那时最受富人和名流推崇的肖像画家之一，他受当地的一个民兵队委托画一幅群像，这幅画

后来被叫作《夜巡》（*The Night Watch*，1642 年）。有什么会出问题呢？

正如后来演变的那样，有很多事走入颓势。一系列问题始于他的爱妻萨斯基亚（Saskia）之死。伦勃朗深爱自己的妻子，她的过世在这位伟大画家的心上覆上了难以消除的阴霾。雪上加霜的是，出现在《夜巡》中的一些民兵竟对他冷嘲热讽，抱怨自己在画中被描绘得不够清楚。一群在阿姆斯特丹以抄袭伦勃朗的风格为生的年轻画家趁机抢走了他的客户，使他受到了更重的侮辱。

艺术家要做的是注意那些提示，相信自己的情感与直觉。

他的钱开始慢慢耗尽，而这时出现的一个情况让事情变得更糟——受雇看护他的幼子的保姆控告伦勃朗不娶她。他的杰作《夜巡》后来被证实为他苦苦探寻 20 年之久的充满戏剧性和运动感的绘画的顶峰，此时却让他处在江郎才尽的境地，再添愁绪。他当时已经 36 岁，凄惨潦倒，孑然一身，也没有什么可说的——伦勃朗似乎迎来了中年危机。

他迷失了方向，不再有自己的观点，曾经富裕的生活离他而去，艺术也失去了原本华丽的色彩。他退入了越发内省的境地，但能够打破他的创作僵局的方法可能就隐藏在他的痛苦之中。他发现自己在痛苦的情绪里陷得越深，对情感的感知就越发敏锐。抄袭者让他愤怒，上流社会让他厌烦，对萨斯基亚的回忆始终萦绕在他的脑海里。

伦勃朗意识到，灵感会以许多不同的面貌出现，艺术家要做

的是注意那些提示，相信自己的情感与直觉。他最终做到了。他找到了一个自己有明确想法的全新主题：人在衰老过程中无法避免的忧郁感。

伦勃朗找到了一个自己有明确想法的全新主题：人在衰老过程中无法避免的忧郁感。

他调整了自己的风格来表达这个灵感。他放弃了曾经得心应手的精巧笔法，转而使用更有表现力的绘画方式。厚重的颜料、粗犷的扫刷和有力的笔触布满画布，让人体会到以往伦勃朗画作中不曾有过的悲凉凄苦之感。这些改变给予了他的作品额外的维度与分量——既是象征性的也是实在的，也同时让他的作品与其他人的明显区别开来——他人再也无法轻易抄袭这个源于内心痛苦的极具辨识度的新风格。

伦勃朗以一种他在之前一两年完全想象不到的方式走出了艺术的死胡同。在接下来的艺术生涯中，人类灵魂的脆弱性成了他致力探索的主题，这在他后期的宗教画、蚀刻版画和接到的委托中都有体现。而他在生命的最后20年创作的15幅自画像最能有力地传达出他年事渐高以来内心的悲痛与外在的尊严。

没有哪幅画能比《自画像》（*Self Portrait*，1669年，见彩页）要更令人心酸了。在这幅画中我们看到的伦勃朗离生命的尽头仅剩下为数不多的几个月，他的面容看似对世间满怀蔑视却又无可奈何。破产、爱妻的过世和最让他心碎的爱子蒂图斯（Titus）的逝去加剧了他中年的失败。但在灰色的卷发、润湿的双眼和宽圆的鼻子下是一张嘴角微微抽动的嘴，它好似一个犹豫的笑容。艺术家是在向我们显露他的坚强，还是想告诉我们在他生命的最后

一章里终于有了一些好消息，或许他期盼已久的孙女即将降临？

伦勃朗坚持创作直至去世，一生中从未屈服于挫折而向后退一步。甚至在最后一幅自画像中我们还能看到他乐于创新、敢于冒险、勇于自我审视、坦率表达自己的观点的艺术家精神。他将

> "我们必须不断跳下悬崖，在下跌的过程中让我们的翅膀变得更坚强。"
>
> ——库尔特·冯内古特
> （Kurt Vonnegut）

自省变成了一种艺术形式，将自画像变成了一种对人性的动人的哲学化表达。

假设伦勃朗坚持绝对中立、客观的立场作画，那上述这些事就都不会发生了。观点驱使着他前进，也正是观点会使我们做出一些非凡而特别的事情。如果我们希望自己的想法能被看到或被听到，拥有个人观点和要表达的东西必不可少。

但对于那些无论本人还是作品都不曾被看到或听说的人来说，情况又是怎样的？他们是销声匿迹的"隐形人"吗？美国艺术家克里·詹姆斯·马歇尔告诉我们：的确如此。这就是他的观点。

身为黑人的马歇尔打入西方艺术圈后发现这是个白人的世界。身处这样的环境中，他不仅是格格不入，而且完全没有存在感。当还在洛杉矶奥蒂斯艺术学院求学时，他每次逛艺术博物馆或画廊时都会陷入一种巨大的不在场感——他发现整个西方艺术史中几乎没有任何对黑人题材的描绘，也找不到任何被载入史册的黑人艺术家。

在此之前他一直苦苦寻找着自己想要在绘画里表现的主题，

他不能确定该传达些什么。现在他知道了。彼得·多依格的灵感源于物质世界，伦勃朗的灵感来自个人处境，而马歇尔的灵感则来自种族政治。

彼得·多依格的灵感源于物质世界，伦勃朗的灵感来自个人处境，而马歇尔的灵感则来自种族政治。

马歇尔一毕业便找到了一个工作室开始进行创作，想法很简单：将黑人塞入西方世界的准则中。他从小到大不断被告知要欣赏白人艺术家创造的关于白人的绘画，他觉得理应期待一些回应了。

他知道这并不容易。成长于20世纪50年代末、60年代初美国南部的他曾目睹了黑人在白人文化中被边缘化的情形；随后，他在1963年跟随父母搬到了洛杉矶，定居在跟之前一样的街区，这里就是几年后发生了臭名昭著的瓦茨暴乱（Watts Riots）的地方。

非白人和非西方的声音要被艺术界接纳并承认是极其缓慢的。好莱坞在距"塞尔玛游行"半个世纪后才拍摄了马丁·路德·金的传记电影《塞尔玛》（*Selma*，2014年）。片中扮演金博士的英国演员大卫·奥伊罗（David Oyelowo）告诉我，在他看来，这场游戏是"被操纵的"。

这就是马歇尔致力于在西方艺术中表现黑人的过程中直到现在还在面临的问题。不过他在参与这个游戏，并取得了一些成功。久负盛名的洛杉矶县立艺术博物馆（LACMA）是第一个购入他的画作的主流艺术机构，这幅被博物馆收藏的大幅群像作品叫作《风格派》（*De Style*，1993年，见彩页），这个标题显然与皮特·蒙德里安参与的20世纪初的抽象艺术运动有关，不过马歇尔的画作

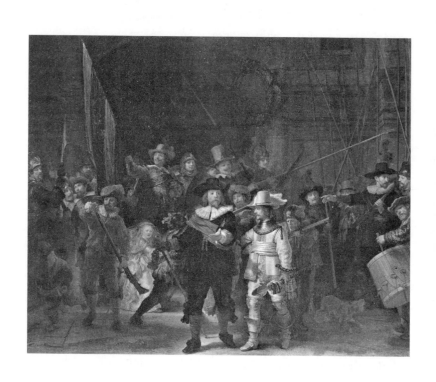

伦勃朗·凡·莱因,《夜巡》,1642 年

中并没有任何抽象的元素。

画面场景设置在一个非裔美国人的理发店里，这里有四位顾客和一个理发师，他们都是黑人，而且是非裔美国人文化中的典型人物形象。画面中的横线与竖线让人联想到蒙德里安的现代主义美学，这幅画的选色大部分也由这位荷兰艺术家钟爱的原色构成。

> "我们不是机器人。如果有自己的想法，生活会变得令人兴奋得多。"
> ——谢里尔·林恩·布鲁斯

接下来你可能会想，马歇尔的创作目的是将他的画放到西方现代主义标准下。这确实是他的一部分目的，但他的终极目标是使自己的作品与大师的伟大作品齐名。是的，通过创作这幅《风格派》，他迫使自己的艺术进入了由西方白人男性主导的西方现代主义的叙事当中。

不过这幅当代绘画让我想到了与之相呼应的作品，那就是《夜巡》，这幅画和它有着形式上的、微妙的联系。譬如，伦勃朗采用明亮的前景，让画中的白人从黑暗的背景中突显出来；马歇尔为了强调效果则将这两者颠倒，利用黑色的前景与白色的背景突显出他笔下的黑人。

这幅画是展现这位美国艺术家的才智的例子，也见证了他从无名小卒成长为艺术界杰出人物的过程。在参观马歇尔位于芝加哥的工作室时，我看到那里全是令人印象深刻的回应过去大师之作的画作，这些大师从马奈到委拉斯开兹，只是所有这些作品的场景都被设置在了现代美国，画中的人物也一律是黑人。半年后，它们被他的艺术品经销商运往了伦敦，展示在早期的梅费尔画廊

（Mayfair Gallery）中，并全都以很好的价格卖了出去。我相信其中的几幅正是被那些他曾经造访过却丝毫没有归属感的博物馆买走了。

马歇尔以一种特别的、个人化的观点创作出了一些非常好的艺术作品。一种独特性贯穿了他的生活，我在找到他那个离他家几个街区之外的工作室之前，误敲了他的家门时发现了这一点。

他的妻子、演员谢里尔·林恩·布鲁斯（Cheryl Lynn Bruce）打开了门，她无法掩饰对我这个误闯者的恼怒，直到仔细盘问我并查看了我的证件后才盛情邀我进屋。

要不要来一块她刚烤出的蛋糕？

我有幸吃到了一块。

她指了指水槽上方竖直叠放着一排盘子的横架，"选一个。"她说，我那时看起来肯定显得不知所措。"选一个盘子。"她又重复了一遍。然后她告诉我她有收集盘子的爱好，但每样只收集一个，在他们家选择哪个盘子来用完全由客人自己决定。"我们不是机器人，"她说道，"如果有自己的想法，生活会变得令人兴奋得多。"

8. 艺术家是勇敢者

　　我们倾向于将勇气这种品质与冲突联系在一起：我们尊敬英勇的战士，将战胜了强大对手而获得比赛胜利的体育明星视为英雄，将《圣经》中战胜歌利亚（Goliath）的大卫（David）看作传奇。

　　这些勇敢的人都是在极端的环境下表现出这一精神的。他们会走得更远，抓住大多数人难以把握的机会，将自己暴露在他人急于避免的危险之中。我想这类勇气的终极形式便是冒着生命危险拯救他人的英雄主义。

　　但我们在这里要讨论另外一种勇气……

"无论在何种门类的艺术中，要创造一个自己的世界都是需要勇气的。"

乔治亚·奥基夫

有一种勇气基于个人的弱点，但不会对人产生直接的人身危险，它是一种心理上的勇气，让你自发并公开地向可能有敌意的观众表达你的情感与思想。

关于这个类型的勇气，传奇时尚设计师可可·香奈儿（Coco Chanel）曾表示："最具勇气的行为仍然是独立思考，并将你的想法大声公之于世。"

艺术家就是这么做的，即便公开表达想法会使自己处于暴露的状态。在某种程度上来说，他们几乎像是在世人面前赤身裸体并还叫唤着："来看我！"当艺术家在无法完全确定自己的作品

心理上的勇气让你自发并公开地表达你的情感与思想。

是好是坏时，就会将它展示于公众的目光下。因此创造，正如亨利·马蒂斯所言，是"需要勇气的"。

没人愿意当众出丑，在朋友、家人或陌生人面前丢脸，我们会本能地避免陷入这样的境地。我们生来就有自我怀疑的倾向，当涉及创造时它就更加明显，而怀疑会在我们过度自信或愚蠢时阻止我们将创造的成果推向不利的处境。正是在这个时刻，我们的谦逊会闯入，在我们羞辱自己前及时阻止我们的行为。

此时你会有一种解脱之感，甚至觉得这种感觉相当不错——毕竟，谦逊是一种高尚的品质。不过，在涉及创造时就并非总是如此了，谦逊只不过会像一个巨大的沙发让你藏在它身后。这么说也许会有些怪异和令人畏惧，但我们需要有一种冒失的精神来向世界表达我们的想法，哪怕这看起来有格格不入和傲慢自大之

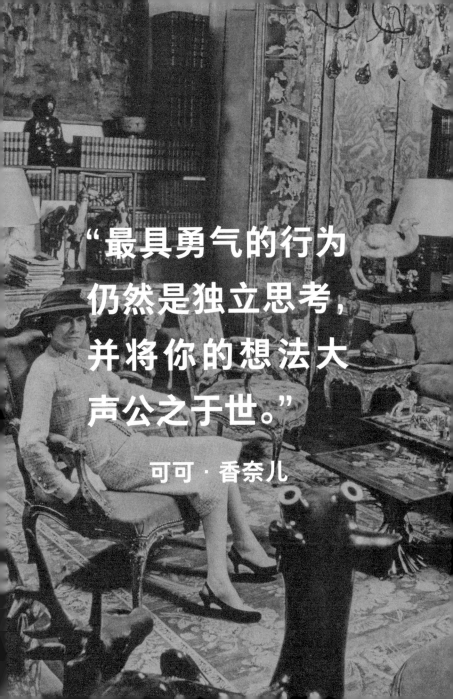

"最具勇气的行为仍然是独立思考，并将你的想法大声公之于世。"

可可·香奈儿

嫌。我的意思是，我觉得我是谁？某种意义上的天才？就一定有很多比我更有才华的人更应该受到重视吗？

所以就是这样：谦逊给我们的创造力上了手刹。的确，我们退缩了，我们希望向世界分享我们的想法和创意却充满畏惧。若是谈论这类行为，亚里士多德（Aristotle）肯定会说他曾说过的这句话："若无勇气，你在世上将一事无成。"

事实是，为了创造你必须放手一搏，这里说的不光指你自己，也指你的同胞。要相信世界对每一个人都是公平的，受到批评在所难免，它会令你感到黯然神伤，甚至让你难以忍受，你也许会听到一片反对之声。

但回头想想，这种意义上的否定是世界上任何一个人都要忍受的，把它当成无法逃避的人生仪式就行了。我们都知道披头士乐队被拒绝的故事，也知道J.K.罗琳曾被众多出版商拒之门外，他们因此退缩了吗？并没有。这增添了他们的决心吗？当然。维吉尔也曾鼓励道："愿你拥有勇气，孩子，这是你通往璀璨繁星的途径。"

这句话绝对适用于时年32岁的意大利艺术家米开朗基罗·博纳罗蒂。当他摇摇晃晃地站在罗马城中心的一堆木制脚手架上时，维吉尔这番关于坚毅的睿智之言很可能就在他的耳边回响，而这位古代诗人就恰巧在1000多年前的这座城市中说了这些话。

1508年，才华横溢却性格狂躁的米开朗基罗并不顺心，他那无所不能的赞助人教皇尤利乌斯二世（Pope Julius Ⅱ）近来取消了报酬丰厚的雇他雕刻教皇陵墓的委托。愤怒的艺术家一气之下

离开了罗马，回到了家乡佛罗伦萨。

教皇尤利乌斯二世软硬兼施才将米开朗基罗重新请回。回到罗马的艺术家发现，某种充满恶意的气氛已经在教廷中渐渐蔓延开来。米开朗基罗有充分的理由怀疑，教皇最青睐的建筑师多纳托·布拉曼特（Donato Bramante）正在试图举荐一位最近抵达罗马的年轻新秀来取代自己的位置。这个年轻人正是人人皆知的拉斐尔。

米开朗基罗本希望他的回归能使他重新获得修建陵墓的委托，毕竟这对他来说是一份梦寐以求的工作。即便是像他这样一位技巧娴熟、创作快速的雕塑家，也至少要花上20年的时间才能完成这项任务。而对于一位生活在16世纪初、30岁出头的人而言，这无异于是个终身的工作。可惜事与愿违，教皇心里有另外一个任务想要指派给他，这导致米开朗基罗对布拉曼特和拉斐尔有阴谋的猜疑上升到了白热化的程度。

"灵魂应该始终微启大门，准备好接受奇妙的经历。"
——艾米莉·狄金森
（Emily Dickinson）

尤利乌斯二世的叔叔西克斯图斯四世（Sixtus IV）曾在几十年前做教皇时修建了一座极其华丽的新礼拜堂，并用自己的名字为这个美轮美奂的建筑命名。但到了尤利乌斯即位时，西斯廷礼拜堂（Sistine Chapel）的状况却开始恶化，它的建筑结构需要大规模的修复，情况最为糟糕的区域要数距礼拜堂地面20米高的宽大的拱形天花板。

虽然教皇有很多缺点，但他的审美品位还是相当之高的。尤

利乌斯堪称是一位唯美主义者和艺术的狂热拥护者，他认为这个最重要、最神圣的建筑需要有彩绘的拱顶来与之相配。他下令在拱顶画上表现十二使徒的伟岸形象的湿壁画，并委派米开朗基罗来完成这项任务。

但当专横的尤利乌斯将这个消息告诉这个脾气火暴、满怀自信的佛罗伦萨人时，他却得到了意料之外的回应。米开朗基罗居然直截了当地拒绝了尤利乌斯二世——一位在罗马没人敢对其说"不"的人。他既不愿为西斯廷礼拜堂的拱顶作画，也不愿在它的中堂或墙上绘画。他是雕塑家，

接下西斯廷礼拜堂的任务就意味着要不顾一切来完成一项背离本意也超出自己能力范围的工作。

而非画家，更不是一位湿壁画家——他还在做学徒时就学过湿壁画的基本绘制技术，并决定不锻炼这门技艺。

教皇怀疑米开朗基罗因为陵墓工程的委托被撤回而对自己怀恨在心，他对绘制西斯廷礼拜堂拱顶画的任务的推辞也许和这有关系。但米开朗基罗表现得如此愤怒的主要原因还是他自认为无法胜任这项工作。他不认为自己是一位画家，更重要的是，他怀疑是布拉曼特和拉斐尔串通起来说服教皇给了他画湿壁画这项他深知超越他能力范围的重任。而他们的目的在米开朗基罗看来，是为了让他难堪和失败。

这在现在看来简直令人难以置信，毕竟我们已经知道了这件事的结果，但米开朗基罗当时的确处在一种同我们所有人在开始一份自己不熟悉的创意事业时一样的境地。他感到恐惧，担心自

己将遭受巨大的损失：国内最优秀的艺术家的地位、生计以及最糟糕的——他的自信心。接下西斯廷礼拜堂的任务就意味着要不顾一切来完成一项背离本意也超出自己能力范围的工作。

然而他最终还是接受了这个挑战。

你可以说他是因为意识到了自己别无选择，但实际上他早已在为教皇完成第一项工作后就声名显赫了，数不胜数的委托在等着他接受。毕竟，他在几年前刚刚向世界贡献了他的雕塑杰作《大卫》（David），他有足够的借口推辞教皇的这次委托，但他并没有这么做。他接了一个就像他塑造的大卫迎战巨人歌利亚一样的伟大挑战。他的决定并不是被迫做出的，而是勇气的表现。

起初，他试图雇佣一些有声誉的当地画家一起工作以降低失败的风险，但这些人要么画得太慢，要么远达不到他的标准。于是他决定由他一人独立完成这组拱顶画。一切工作从设计脚手架开始，完成脚手架的搭建后他便能够靠近天花板进行创作，但随后他才发现他面对的技术上和艺术上的问题是多么困难。这时他再一次试图向教皇递交辞呈。

他回到教皇那里，告诉他自己无望完成这项任务——要在如此巨大的空间绘制湿壁画，一边忍受着湿颜料和灰泥不停地落到眼睛、耳朵和嘴巴里并且在完成绘画前就干燥了的痛苦，这实在是太困难了。更有甚者，这个礼拜堂拱顶的建筑结构为整个工程增加了难度，教皇尤利乌斯二世本人也曾指出礼拜堂空间设计上的缺陷。

尤利乌斯二世听过米开朗基罗所有的顾虑和抱怨后对它们进

行了逐一反驳，包括整体的设计方案看起来应该是什么样子的问题——他甚至直言不讳地告诉艺术家："你想怎么画都行。"

米开朗基罗可能觉得西斯廷礼拜堂将成为他当众受辱的场所，他知道，如果这项工程最终被看作失败的，那他自己也有可能走向彻底的失败。于是，他最终决定为拱顶设计一组极其复杂且技术难度极大的壁画，如此一来，就算人们会嘲笑最后的结果，也不会有人质疑他的野心。他要在画面中以教皇的视角描绘《圣经》故事，其中的主要事件沿着拱顶的屋脊展开，它们由《创世纪》中的九个场景组成，从上帝将光与黑暗分开开始，到挪亚醉酒出丑为止，而中央的部分则重点描绘上帝创造亚当和夏娃。

米开朗基罗知道，如果这项工程最终被看作失败的，那他自己也有可能走向彻底的失败。

接下来的四年，米开朗基罗夜以继日地绘画，常常茶饭不思，很少睡觉，据说连澡也没洗过几次。这段时光他几乎都是站在木制脚手架上度过的，成天脸对着天花板，脑袋向后仰着，高高地举着手臂工作。长年累月的身体不适与精神疲惫对我们绝大多数人而言都是难以承受的。

但米开朗基罗却忍受了下来。1512年10月，此时即将迈向不惑之年的他终于完成了这项马拉松式的浩大工程。他拆除了脚手架，洗了个澡，喝了杯酒，邀请教皇和其他教廷里的人前来参观他这位业余湿壁画家取得的成果。

对所有在场的人来说这一定是个异乎寻常的时刻：米开朗基罗期待看见教皇与他的随行人员的反应，而他们也期待看到米开

朗基罗的作品。这组作品的色彩、构图、其中暗含的艺术家的野心和规模直至今日依然令人折服，我们只能想象，当时教皇一行人的嘴巴和眼睛一定张得大大的，被这组作品久久地震慑住。西斯廷礼拜堂的拱顶画是前无古人后

创造力并不是孤立存在的。倘若没有教皇尤利乌斯二世的顽固，西斯廷礼拜堂的拱顶画也许就不会诞生于世了。

无来者的宏伟巨作，米开朗基罗纯熟精湛的绘画技巧、典范性的表现手法、对透视的完美理解与生动的想象力令人眼花缭乱，无与伦比。

艺术家直面他的竞争对手、自己的技术缺陷和信心的缺失，冒着巨大的风险，而我们都要对他的勇敢心存感激。再回到维吉尔，他那句鼓励便更加充满意味。

不过我们不能忘记这个故事的另外一位英雄，一位同样胆识过人的主角。创造力并不是孤立存在的，它需要一个滋养型的环境使其蓬勃生长，而这常常意味着拥有一位能提供保护、机会、委托并能说会道的赞助人或拥护者。倘若没有教皇尤利乌斯二世的顽固及其对米开朗基罗才华的坚定不移的信心，西斯廷礼拜堂的拱顶画也许就不会诞生于世，供世人膜拜瞻仰了。

虽然米开朗基罗对布拉曼特和拉斐尔酝酿的险恶图谋深感忧虑，但教皇愿意相信自己的判断。他相信米开朗基罗是能够完成西斯廷礼拜堂任务的唯一人选，即便心里清楚布拉曼特对前者的质疑。历史上的教皇尤利乌斯二世也许和他器重的固执的米开朗基罗一样是个傲慢自大的人，但他同样也是一位有先见之明的人，

正是他支持艺术家的远见与勇气才让米开朗基罗创造出了载入史册的伟大杰作。

米开朗基罗的例子对我们所有人来说都有借鉴价值，任何渴望有所突破的人都需要有勇气。社会给我们施加了巨大的压力，让我们遵守社会规则。当我们都遵守着公认的秩序，社会便会正常运作。我们顺从地将汽车开在道路指定的一侧，用货币作为公认的交换媒介来换取商品和服务，也会耐心地站着排队——如果我们不遵守这类社会规则，混乱便将随之而来，社会就会崩溃。但事物总有两面性。

现状不会是一成不变的，正如在我们生活的世界，"变化"是唯一永恒的东西。人来人往，权力更迭，新的机会不断出现，社会是在不断演变和发展的。我们当中观察力更强或拥有某类专业知识的人就能感受到这些转变与机遇，并做出相应的反应。科学家的新发现往往是基于某个不相关领域中一个微不足道的新讯息，企业家能快速地发现新的商业良机，而艺术家则会调整自己的表达方式以反映新的时代。

上述三类人都受到了想象力的激发，完全依赖他们的创造力来驱动自己的行为。这三类人也都会面临能实现他们的想法的挑战：社会接受新观念的速度是缓慢的，我们易于一开始就拒绝那些观念。看似有些反直觉的是，在所有人当中偏偏是艺术家必须与主流教条和保守态度相斗争，而现实是他们处于一个商业市场中，在这里，艺术品经销商想要展示那些他们确定能卖得出去的作品，收藏家希望购买能得到他们圈子认可的作品，而当权者只

想要他们熟知或理解的艺术。

想要打破规则，并蔑视所有这些有权有势的人是需要巨大勇气的。只有最具胆识与魄力的艺术家才能与之抗衡，即使如此，他们也经常需要帮助和声援。审美现状的改变通常需要（至少）两方的共同努力：艺术家和赞助人。后者也许是以艺术品经销商的形式出现，就像推动与支持印象派发展的保罗·迪朗－吕埃尔（Paul Durand-Ruel），他曾卖出了众多印象派画家的作品，使其在当时的艺术界异军突起。赞助人也可以是一位富有的收藏家，譬如几乎将杰克逊·波洛克（Jackson Pollock）一手捧红的佩姬·古根海姆（Peggy Guggenheim），她的资助为抽象表现主义的发展铺平了道路。

不过，艺术家还有另外一个不必依靠赞助人的帮助而向公众表达激进新理念的途径，那就是完全退出现有的体制。这也需要很大的勇气，但如果你极富创新和勇往直前的精神，那这一切都能实现，班克西（Banksy）就是个不错的例子。

他充满政治色彩的漫画曾一度被描述为"恶作剧"式的作品，不过它们最近得到了诸多博物馆策展人的赏识，他们称它们为真正的艺术佳作。

班克西如今被那个他多年来一直反抗的体制接受了。他用涂鸦（现在获得策展人的肯定，被称之为"街头艺术"）来从正统的艺术体制外部嘲笑它，又从体制内部对其进行调侃式的干预。他用马克笔在一小块毫无价值的石头上画了一个推着购物手推车的穴居人形象，混入备受尊崇的大英博物馆，将它挂在了陈列着

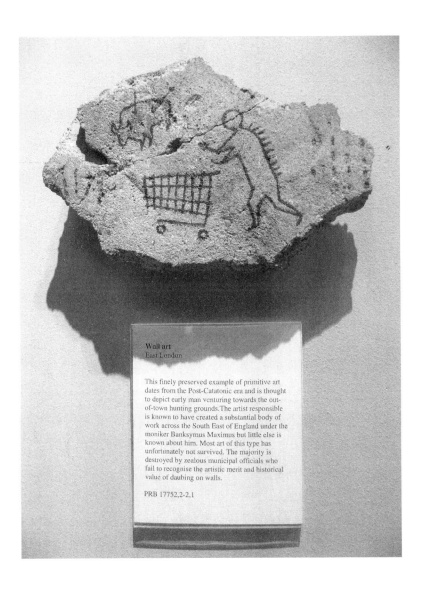

Wall art
East London

This finely preserved example of primitive art dates from the Post-Catatonic era and is thought to depict early man venturing towards the out-of-town hunting grounds. The artist responsible is known to have created a substantial body of work across the South East of England under the moniker Banksymus Maximus but little else is known about him. Most art of this type has unfortunately not survived. The majority is destroyed by zealous municipal officials who fail to recognise the artistic merit and historical value of daubing on walls.

PRB 17752,2-2,1

班克西，《墙上艺术》（*Wall Art*），2005 年

古代雕塑的展厅的展品中间，还在下面贴上了一段文字说明（排版风格仿照了博物馆其他展品的标签），上面写道：

> 这件保存完好的原始艺术作品能追溯到后卡塔托尼亚时代（Post-Catatonic era）……大多数该类型的作品都不幸未能保存至今。由于其艺术和历史价值未得到认可，这些涂抹在墙上的作品大部分遭到了狂热的市政官员的销毁。

这块石头一直挂在古埃及和古希腊文物旁边，直到几天后博物馆才注意到或被提醒了它的存在。它代表了班克西典型的挑衅风格：将一个令人不安的事实包裹在一个大胆的玩笑里。

在这个事件中，玩笑就是这块石头本身，而令人不安的事实则是"狂热的市政官员"。没人愿意被说成是阻止思想与创意传播的按部就班的扫兴之人，但事实上我们大多数人就是如此，或至少我们只想袖手旁观，希望别人代表我们行事。在艺术史或更宽泛的文化史中有大量这样的例子：很多高阶层的知识分子和美学家试图镇压创造力，将一切拉回到柏拉图的反艺术的理想国。

萧伯纳（George Bernard Shaw）在他的戏剧《恺撒和克娄巴特拉》（*Caesar and Cleopatra*，1898年）的写作札记中描述了这种潜在的庸俗主义，他如此评价恺撒大帝："他是一个拥有充足常识和良好品味的人，这也同时意味着他是一个没有独创性和道德勇气的人。"

无论是作为普通民众还是官方代表，我们通常不会坚持守旧

或刻意变得狭隘，只是我们往往对艺术家呈现的崭新观念毫无准备。为了创作出一个有条理的作品，他们可能要花上数月乃至数年的时间去探究、尝试和开发，并希望大众一下子就能理解并接受它。我们不能如艺术家所愿毫不奇怪。但正如萧伯纳指出的那样，我们的错误在于我们不相信艺术家，本性驱使我们怀疑和抵触新生事物，我们在面对无法理解的、未知而可能有危险的新生事物时感受到了威胁。

> **"不要为完美担心——你永远达不到完美。"**
> ——萨尔瓦多·达利
> （Salvador Dalí）

创造力必须在这片充满怀疑和抑制的贫瘠多石的土地上努力蓬勃生长。这是一场没有硝烟的残酷斗争，也许最好的情况都不过是令人沮丧的，有时更会是危险的，甚至最坏的情况是致命的。这就是所有类型的艺术家和创造者都确实需要变得勇敢的原因所在。

古往今来，作家、导演、诗人、作曲家和艺术家都不断遭受迫害、监禁甚至拷打折磨，原因无非是他们通过艺术表达了自己的思想。世界上的每一个国家都有审查制度，有时它是某个独裁政权公然实施的残酷镇压手段，有时它会是单一议题团体或企业的导向性陈述施加的阴险的政治正确的教条。

最近在英国，我看到即将上演的戏剧被取消、喜剧演员被迫沉默、照片从某个著名博物馆的网站上被删除的情况。在所有这些事件中，艺术家的自主决定权都受到了干预，原因是他们遭受了审查。

有一种主张认为所有类型和形式的艺术都是柔软的：它是提供娱乐与消遣的附属品，而不是一个真正严肃的东西。然而从暴动小猫（Pussy Riot）乐队以及其他很多人仍在遭受镇压的事件来看，艺术

创造力为民主发声，为文明夯实基础。

绝非这么简单。创造力是一个强大的工具，这就是为什么从柏拉图到普京等权威人士都对其感到忧心忡忡。它让我们表达自我，它为民主发声，为文明夯实基础；它是展现理念的平台，是变革的动力。我们应该尊重它，无论是创造者还是普通公民都永远要努力变得思想开明和慷慨大方。

毕竟，正是想象力让我们人类成为与众不同的生灵。文森特·凡·高曾问过这样的问题："倘若没有了尝试任何事物的勇气，我们的生活会变成什么样？"我想答案是：生活将会异常乏味，变得近乎毫无意义。

9. 艺术家会停下来去思考

无论你去探访哪个艺术家的工作室，有一件物品我几乎可以肯定你会看见，它也许出现在房间正中央，或者被推到一边，被放在一个梯子旁或在一堆松节油罐里，它甚至可能藏在防尘布下面。总之，不管在什么样的环境里，这个物品都是工作室里必不可少的：它就是艺术家钟爱的某把破椅子。

放这把椅子的目的远远不仅是为疲惫的画家或雕塑家提供一个舒适的地方坐着休息，虽然这的确是它功能的一部分。它有一个更高的使命，在创作过程中发挥着至关重要的作用——艺术家的椅子是让艺术家转变身份的东西。

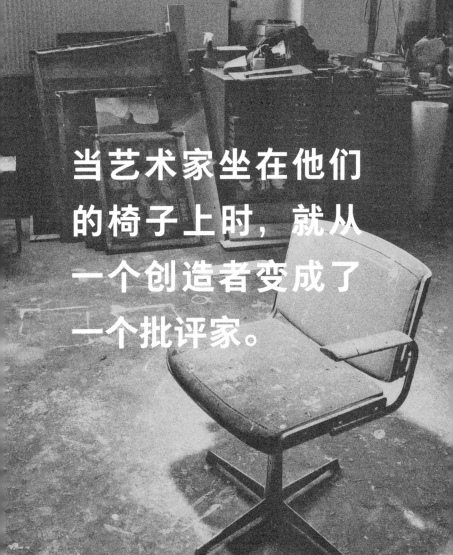

当艺术家坐在他们的椅子上时，就从一个创造者变成了一个批评家。

当艺术家坐在他们的椅子上时，他们便转换了角色，从一个创造者变成了一个批评家。这时他们会以最苛刻的鉴赏家的态度审视自己方才的创作，并对自己的努力进行评估。他们会用极其挑剔的目光洞察作品中有失真诚的、草率的部分以及技术上的错误。

有时，他们发现了问题后会立即站起来做些小的修改。以大卫·霍克尼为代表的一些画家就把这当成了一种习惯。霍克尼每画完一幅画都会坐下来仔细观看它，他的视线会在画布表面来来回回游走，好像在追踪一只苍蝇的飞行轨迹，审视这幅画来找出有问题的地方。有时他发现不了任何不对劲的地方，于是就靠在椅背上点上一根香烟；而有些情况下，他可能在某个很小的区域发现一些细微的问题，这时这位受人尊敬的英国艺术家便会从椅子上爬起来，抓上支画笔，准备好颜料，对这个有问题的部分做出小小的修改。

神奇的是，做没做这细微的调整是有很大差别的。他指给我看他的巨幅画作《东约克郡沃尔德盖特的春天来了》（*The Arrival of Spring in Woldgate, East Yorkshire*，2011年）中加了一点点黄色颜料的地方，这幅作品长9.5米多，高超过3.5米，你也许会觉得在如此巨大的画面中添加一个比硬币还小的黄色花瓣是多么微不足道，但事实并非如此。它巧妙又有力地改变了作品的平衡感和观看整幅画的方式。

在画好作品后又对其进行更改的最有名的例子发生在英国浪漫主义画家透纳身上。在1832年5月举行的一年一度的、年内最负盛名的艺术盛会——皇家艺术学院展览（Royal Academy

exhibition）上，透纳发现他那优雅宁静的海景画《海勒福特斯勒斯》（*Helvoetsluys*）被挂在了约翰·康斯太勃尔（John Constable）充满戏剧感的《滑铁卢大桥的揭幕典礼》（*Opening of Waterloo Bridge*）旁边，这两位画家是彼此强大的竞争对手，而且关系并不要好。

康斯太勃尔花了十年的时间才完成这幅色彩艳丽、雄壮恢弘的巨作，它是个了不起的成就，而透纳的作品和它相比却显得阴暗而杂乱。这位来自伦敦的工薪阶层画家仔细打量着这两幅画，他决定要做出一些行动来保住自己作为国内在世的最伟大的艺术家的声誉，决不能输给风格更精致、社会认可度更高的对手约翰·康斯太勃尔。透纳来到画前，选了他能找到的最鲜亮的红色颜料，将笔刷没入黏稠的颜料中，然后手握画笔在画布上像挥剑一般利索地修改了起来。

他在《海勒福特斯勒斯》的中心位置加入了意味深长的一笔，然后退远观看效果，他看着这块厚厚的血红色颜料逐渐渗入画布，略显沉闷的画面顿时变得有生气多了，现在它就不亚于康斯太勃尔的大作了。这后加上的一笔——透纳说它表现的是一个浮标——比袖扣还要小，但却达到了他预想的效果。当康斯太勃尔看到他的对手的作为后不禁惊呼："他简直是来这里朝我开了一枪！"

像透纳这样即兴修改画作的情况对于一个艺术家来讲并不罕见，不过这在艺术界中也不是普遍的。还有一些艺术家更喜欢在创作过程中花很多时间坐在自己的椅子上沉思，比如马塞尔·杜

尚。这位出了名地善于思考的法国画家兼雕塑家甚至可以被冠以哲学家的头衔，他从来不是一个急于求成或行事冲动的艺术家，他的最后一件作品就是很好的证明。

《已知条件》是一件情色的象征主义名作，受到了世界各地艺术家的追捧与崇拜。我在造访吕克·图伊曼斯的工作室时就看到他在墙上歪歪扭扭地挂了一幅向杜尚的这个晚期作品致敬的画作。不过那位比利时艺术家仅仅用了一天就画好了他的版本，而杜尚的原作则花了20年的时间才最终完成。

在这20年里，杜尚基本上都是坐在椅子上仔细构思《已知条件》并下了无数盘国际象棋，他偶尔会对他精心创作的作品做出些许修改或添加点什么。这件典型地充满神秘色彩的艺术作品是由各式各样的物品和材料组成的，包括钉子、砖块、丝绒、木头、细树枝和橡胶。它无法被称作一件真正意义上的雕塑，而更像是舞台布景或我们现在通常所说的装置艺术——这在当时是一个全新的概念。

观看这件作品的方式是通过一扇西班牙旧木门上的小孔对内窥视，你会看到一个古怪的超现实世界，让人想到大卫·林奇（David Lynch）电影中的凶杀场景。前景是一面残破的砖墙，露出一个正面朝上、四肢伸展地躺着的裸体女子；我们看不见女子的头部、右臂和脚，但能清楚地看到她的躯干、腿和左臂；她像大理石一般苍白，如果她的左手没举着一盏煤气灯，你肯定会认为她已经死去了；她身下的枯枝败叶在远方连绵起伏的丘陵和各式各样的松树展现出的田园之美的对比下让一切显得更加诡异

（这个背景是杜尚用一张旧照片稍加修饰完成的）。

《已知条件》的诞生正是源于艺术家停下来进行思考，而马塞尔·杜尚正是一位激励我们这些怀疑自己的创造力的艺术家。

严格来讲，杜尚的水平是非常有局限的，他的哥哥是位更好的雕塑家，而当时在巴黎的其他大多数画家——包括毕加索和马蒂斯——都远远比他更有才能。如此说来，杜尚算不上是一位优秀的艺术家，但他的天才之处在于他懂得如何思考。

让我们简单回顾下这本书之前的章节，来看看他是如何做到这一点的。因为他富有事业心吗？我想是的。他千里迢迢来到纽约，用自己法国式的魅力来寻求众多有钱的美国贵妇来支持他和他的创作，而他接下来制造出的仅仅是一瓶除了空气什么也没装的香水。当他由于自己有限的技术而面临失败时，他干脆转而执行B计划，摇身一变成了世界上的首位观念艺术家。

杜尚的诀窍在于花更多的时间去思考，而不是去做事。

至于极度好奇这一点，我想很少有人能比杜尚更有钻研精神。他终生保持着阅读习惯，为从达达主义到波普的每次艺术运动提供了助力，甚至还成了国际象棋国手，始终是欧洲和美国知识分子中的一员。杜尚也有过艺术上的"偷窃"行为，《已知条件》中裸女的暴露的姿态并不是他本人的原创，而是出自古斯塔夫·库尔贝（Gustave Courbet）的画作《世界的起源》（*The Origin of the World*，1866年）。

杜尚无疑也是勇敢的，他冒着败坏名声、失去生计的危险挑

"艺术不在于艺术本身，而在于我们对它的关注。"

马塞尔·杜尚

战了强大的艺术界的核心信念。而他的勇气得到了回报——他不仅从根本上改变了艺术史的进程，也更广义地影响了文化的进程。超现实主义、巨蟒（Monty Python）剧团，甚至朋克摇滚都受到了杜尚的影响。他是怎样做到的？答案是做一位怀疑论者。他发出了"为什么艺术一定要是美的"和"为什么艺术的生产者一定要是艺术家"的质疑，作为对这些问题的解答，他买了一个小便池，并声称它是一个"现成品"雕塑。这个大胆的作品为之后包括安迪·沃霍尔、杰夫·昆斯（Jeff Koons）和达米恩·赫斯特在内的很多艺术家提供了启示与灵感。

从《已知条件》中你能看到杜尚"致广大而尽精微"。这个体量庞大而杂乱的艺术作品只让你通过一个小孔来观看，这个孔就代表了他的观点。杜尚不明白为什么艺术家们可以允许观众从任意的角度观看他们的作品，他认为他应该精确规定观看他的作品的方式，并确定要在他的最后一件杰作中做到这点——让人只能从一个特定的不变的视点观看作品。

杜尚是一个值得学习的榜样，他满怀激情地相信任何人都可以成为艺术家，并用一生为我们展示了实现的过程。他选择纯艺术作为自己想象力的载体，而他的实践方式也同样适用于任何其他创意领域。

杜尚的诀窍在于花更多的时间去思考，而不是去做事。他会停下来思考生活、创造力与事物的本质，这也是我接下来要做的事情。

10. 所有学校都应该是艺术学校

　　《所有学校都应该是艺术学校》（*All Schools Should Be Art Schools*，2013 年）是一幅画的标题，创作者是化名为鲍勃和罗伯塔·史密斯的一位英国艺术家。他为他所在的"艺术派对"（Art Party）团体的成立创作了这幅作品，这个松散的单一议题团体由一群共同关注英国学校的艺术与设计教育比重降低问题的艺术家组成。由此看来艺术家参与的运动的诉求是非常具体的，而他的"出格行径"还要比这有趣得多。或许所有的学校确实都应该是艺术学校——即使不反映在课程安排上，也至少要反映在办学态度上。

无论鲍勃和罗伯塔·史密斯的努力将带来何种结果，这的确看来是个提出这个问题的好时机。毕竟，如果我们的未来确实将建立在创意经济的基础上，并且我们将投入更多的业余时间到创造中，那么学校相应地培养年轻人就是理所当然的。

我并不是说我们当前的正规教育体制已鲜有可称道之处，只是革新与改良之路是永无止境的，尤其是考虑到数字革命带来的破坏性影响，而科技的发展也让我们有更多的机会去重新想象进行教育和接受教育的方式。

世界各地的中小学和大学都已迅速意识到数字时代带来的机遇与挑战。我们已经看到了慕课（MOOC，Massive Open Online Course，大规模开放的在线课程）的到来，它让每个人都能随意聆听国际著名专家学者讲授的网络课程；另外一种名为"翻转课堂"（flipped classroom）的教学策略也在逐渐兴起，它使学生可以运用校园的实际空间作为社交平台，与别人一同分享和发展自己的观点，同时利用互联网来接受传统的一对一教学。

这些创举都在以自己的方式将人们从现有的教育模式中解放出来，并有可能帮助学生成为能独立思考和自力更生的人，而这两个特点对于创意文化的发展而言都是至关重要的。但我认为鲍勃和罗伯塔·史密斯的眼光还要更长远一些，它是基于他本人在艺术学校的经历而得出的，用他的话说，艺术学校教会了他"如何思考，而不是思考什么"。

他曾于20世纪90年代初在伦敦大学金史密斯学院学习艺术，那可能是当时世界上最著名的艺术学校，它在之前几年孕育了一

ART SCHOOL
TEACHES YOU
HOW TO THINK,
—NOT—
WHAT TO THINK.

批渴望吸引公众注意的、挑衅当权者的艺术家，他们之后被称为"英国青年艺术家"（YBA，Young British Artists）。他们中的核心成员是一位名叫达米恩·赫斯特的充满活力且骄傲自大的学生，正如我们所知，赫斯特成了他那一代人中最成功的艺术家之一。

金史密斯学院造就了赫斯特，但作为一位明星学生，他却是以一个糟糕的中学艺术成绩入学的，分数低到刚刚及格。为什么这位世界上最具影响力、最富创意和进取心的艺术家之一在中学表现得如此不佳？为什么像达米恩·赫斯特这样的人只有到了艺术学院才能迅速成长起来，而不是在之前的教育过程中？

鲍勃和罗伯塔·史密斯认为，问题的根源在于学校传授的知识的局限性——一代代人都被框定在有限的范围内循规蹈矩。但他说，艺术乃至创造"就是要打破常规"和"发掘新事物"。

为什么像达米恩·赫斯特这样的人只有到了艺术学院才能迅速成长起来，而不是在之前的教育过程中？

当然这其中也有一个悖论：学生们还是要去学校来学习如何打破常规，但这也许值得我们思考。这或许还能帮助克服当前教育体制中一个甚至更大的悖论，鲍勃和罗伯塔·史密斯指出它会在无意间限制学生的智力发展。

在世界各地的许多教室中，学生们都被要求坐在课堂里听教师讲授爱因斯坦和伽利略的科学发现、莎士比亚的戏剧和拿破仑的丰功伟绩，他们边听边学边记笔记，接着在考试中被要求复述课堂所教授的知识。然而，他们学习关于这些历史人物的知识的

原因首先在于，爱因斯坦、伽利略、莎士比亚和拿破仑取得的伟大成就都是基于对传统观念的漠视和对固有臆想的大胆质疑。换句话说，他们之所以出类拔萃是因为并未一板一眼地按照所教授的知识行事。难道端坐在课堂里的学生们只能学到这些伟大人物取得的成就是什么，而不学他们取得成就的方式吗？后者显然要更有意义得多。

难道端坐在课堂里的学生们只能学到这些伟大人物取得的成就是什么，而不学他们取得成就的方式吗？后者显然要更有意义得多。

艺术学校帮助鲍勃和罗伯塔·史密斯养成了独立思考的习惯，培养了靠自己思考来研究问题的自信。他学习到如何观察、理解、判断，进而再生产出解决他要探索的问题的实际作品。"事实"是出发点而非结论，关键的是如何对已获取的信息进行处理，而处理的方法、材料和媒介都取决于他个人，它们体现了他对这些信息的理解与阐释。生活充满不确定性，永远也不会有一个单一的答案，因此所有事情都需要被纳入考虑范畴，产生不同观点也是在所难免的。

这就让人怀疑我们当前会考制度的实际价值，它是基于对已学知识的反刍。虽然我们的确需要掌握基础知识，某些形式的测验或考试也是非常有帮助的，但是当下主要考核对知识的记忆的测验或许受到了挑战——毕竟你需要知道任何事情的时候只要点击一下鼠标就行了，这不是要比硬啃书本来得更快捷吗？此外，考试岂不是只暴露了学生们没有掌握的知识点，而没有提供给他

们一个展示已掌握的知识的机会？考试成绩欠佳的学生和教育机构对公开受辱的恐惧会不会阻碍对创造力的培养？考试会不会并没有打开学生们的视野，反倒是为他们蒙上了眼罩？

如果提高创造力在中小学和大学教育中的地位会怎样？学术机构可以在艺术学校的启发下改革教育模式，让学生参与课表的制定并降低考试的比重。或许以"新颖"和"有趣"而非"对错"作为奖励的标准能培养学生更多创意经济所需的技能。这种方法将给学生更多机会来互相评判他们的成果，由教师来协助他们讨论，而教师扮演的角色将不一定是所有问题的解答者，而是引导学生进行苏格拉底式的交流，让其从中获得启示与进步。新的教学方法的目的不是贬低学生或让他们难堪，而是扩大他们的视野，让他们发现问题和化解矛盾。

> 或许以"新颖"和"有趣"而非"对错"作为奖励的标准能培养学生更多创意经济所需的技能。

这就是鲍勃和罗伯塔·史密斯在艺术学校的经历，他在那里学会了运用批判性思维进行评判与被评判，这个过程让他掌握了严谨的知识观和达观的情感观，而这两点同时是任何创意领域都必不可少的素质。他说他和所有学生一样带着应该获得的收获离开了学校，这份收获就是自知之明与自信。

我怀疑艺术学校有种不拘一格的特点，正是它有助于培养创造力。显然，要在中小学实现这一点困难重重，但它可否成为一个我们追求的目标？学校是否有可能转变为培养创造力和实现自我发现的中心，而不是一个温和型的国家强制的监禁处？

一所艺术学校的精神不仅需致力于教导学生如何产生好的想法，也要培养他们大胆实现想法的态度。很多艺术院校都假定它们的大部分学生很可能最终通过自主创业来实现自己的抱负，因此，对艺术生的培养常常着重于实践与动手能力，而不是让他们去参加校园招聘会，练习求职面试技巧和为如何预测未来的老板而担忧。

"创造力是可以传染的，让它传下去。"

——阿尔伯特·爱因斯坦

对实践能力的培养在艺术学校已有的体系里已经得以实施，但在数字时代的背景下我们还应该实行一种更以学生为本的教学方式。我们能否开始设计一个半定制式的课程安排，以符合每位学生的喜好与兴趣？出于资源限制和考试要求等实际原因，这在过去是无法实现的，但随着科技的快速发展，加上弱化了考试的地位的教学方式，我们便自然有机会改变教育的侧重。

显然，传统教育那种一套教案应付所有学生的模式将在未来一代学生从小就习惯用科技产品组织生活与爱好的情况下失去活力。他们很多人在升到高中的时候就已经相当个性化了，有各自不同的音乐播放列表、Facebook主页和谷歌搜索偏好。继续坚持自上而下的线性教育模式就会越来越像是将一根手指放在数字化的大坝中——数以百万的要求定制教育的人将让它溃决。

艺术学院则通常将一个班的学生规模限制在16人左右，对学生的个性能够更包容一些。教师可以作为教学的推动者和学习的协作者，而不仅仅是执法者或考官。这便让教师们从死板的教条中解放出来，帮助学生找到他们个人感兴趣的领域，由此，整个

世界对他们而言才能开始变得有意义。而如果教学中的一切都是为了会考而存在的，那因材施教的教育理念就很难实现了——只有将以考试为导向的教学模式变得更宽松才能达成这个目标。

"每个孩子都是艺术家，问题是怎么在长大之后仍然保持这份天赋。"
——巴勃罗·毕加索

无论是否是艺术学校，教育都必须使学生养成独立思考的能力，拥有求知欲、自信和才能，为未来以及他们可能的成就做好准备并感到激动。而这在目前还只是美好的愿景，学校教育使一些年轻人怀着减弱的自我意识毕业，他们认为自己是失败的并丧失了信心，我不确定以上方案对任何人都是可行的。

要是所有学校都是艺术学校，那么情况会好一些吗？我觉得会的。不管你的观点是什么，我们当今的数字时代中仍然缺少能比教育还令人兴奋的领域。我知道，高科技、媒体和神经科学听起来要性感得多，但面对等待着新一代的思想者和实干者来实现的尚未被开发的潜力，我认为当前没有任何其他领域能撼动教育的地位并立刻发挥作用。

太多现状亟待改变，我想其中包括我们与学术界的关系。在智识上雄心勃勃的老龄化人口、蓬勃发展的创意经济和愈发数字化的世界将让我们中的很多人恢复或增加我们与教育之间的联系。在未来，正规教育不会在我们才成年时便就此中断，每个人也不会在一生中只拥有单一的事业经历。如果你将要工作到80岁，那你很有可能会想不断探索新的领域，而不是数十年只在同一块田

地里耕耘。

这就意味着人们一生中需要多次返回培训学校、学院或大学学习新知识。我们到时候便会发现，这些与世界分享惊人的才智和资源的学术机构将不再是挂着"禁止入内"的标识的高墙内的花园，而是开放和激动人心的知识中心，它们提供带着知识电荷的插座，欢迎每一个人随时重返校园来"充电"，在此收获灵感、新知与思考的机会。

11. 最后的思考

如果所有学校都应该是艺术学校，那么或许所有办公室也都应该是艺术家的工作室。我并不是说人们应该穿着口袋里插满画笔的蓝色罩衫来上班，而是觉得，如果将培养创造力作为一个真正的事业追求，那么工作场所就需要营造更多沟通与合作的氛围，减少繁琐的层级关系。

创意经济需要我们具备独立思考的能力及发挥想象力的自由。

"你不能等待灵感，
你得去猎捕它。"

杰克·伦敦

在21世纪，所有致力于创新与突破的企业对人才的要求都是相似的：能创造有价值的想法并懂得如何实现它们。然而，现在的大多数企业仍然拘泥于传统的专制化结构。当然也有一些例外。我首先想到的是美国的皮克斯动画公司，它拥有强大的智囊团队、收集反馈意见的论坛以及邀请所有员工一同参与剧本构想的开放性机制。

但这样的例子仍然相当罕见，大部分企业都无法为员工创造良好的条件，让他们有机会和自信来展现自己的才华：雇主与雇员的关系很大程度上仍然是上下级的从属关系，而非合作关系。雇员在这样的环境中往往承受着巨大的压力，感到被束缚住了手脚，这对创造力的施展是不利的。

如果我们的经济模式更多的是由艺术家来运作，大部分人都是自由职业或自主创业者，情况会怎样？我们每个人都会有自己的专长，并拥有艺术家般大胆进取的心态，而企业无论规模大小仍将存在，只不过我们不再受雇于企业，而是与其进行合作。协作关系可以持续20年，也可以只存在20分钟。诚然，我们将会失去曾经作为全职员工的那份安全感（反正这也通常是一个幻觉），但用它换来的将是更有意义的自主与独立感。

这个设想已经被世界各地数以百万的自由职业者实现，但他们仍然是特例而非常态，而且在大多数情况下，他们仍被企业视为局外人、外围成员或临时请来帮忙的专家，而不是企业的一个重要组成部分。我想如果大多数人都成为工作上的自由个体，那情况也许就不同了：就业动态会改变，进而推动整个社会的变革。

未来的上层社会将由一群富于激情、乐于创新、机动灵活的人主导，他们是因为自己的职业而相信他们能自由掌控自己命运的年轻一代。到时候面临的挑战则是如何构建新的社会支持结构来为自由职业者们创造良好的工作与生活环境，同时帮助他们摆脱困境。

我想这能促使我们对当下薪金体系的特性进行评估，工作中创意人士提供的附加价值和他们掌握的优秀技能将被纳入考量。鼓励和奖金会与他们所做的贡献相匹配，但奖励的方式也许需要更加公平。如果自由职业者们承受着全职员工所不必承担的风险，那他们是否也应该获得他们独有的奖励？

如果你帮忙创造或开发了一个商业产品或服务，你是否应该拥有与你的贡献相称的股份呢？或许当前针对自由职业者的知识产权保护法规也应当做出改变？它应该被一个新体系取代，这个体系提供一个使财富分享得更加均衡的模式，它能够认可和嘉奖那些提供创意的多数人，而不仅仅是管理层的少数既得利益者。

我们不难发现当前一个越来越显著的现象：各行各业正朝着或广大或精微的趋势发展，那些不好不坏、表现平平的中间派将会发现自己正逐渐失去市场。在经济全球化的浪潮中，即时的线上反馈已经实现，而消费者的选择面也变得愈发宽广，曾经的"马马虎虎"放在当下变得不再可行。

现在已经出现了鲜明的区别：一边是全球超级品牌、郊外的大型商业区和主流网站，另一边则是匠人在生产和提供原创的、定制的在地产品与服务。许多技艺高超的手工艺人都在他们当地

大街上那些曾经关着的商店里销售自己的创意产品。这些崛起的个人和小集团将逐渐成为新的创意阶级。

或许我们将再次回到那个充满做家具的木匠、烘焙师、业余画家和兼职发明家的社会，他们中的大部分人将受益于数字世界或在其中工作。人们会意识到，每个人都有天赋来创造富于想象力的优秀作品，以往那种以是否具有创造力来区分人的错误观念将最终被摒弃。

> "一个挂有绘画的房间也就是一个充满思想的房间。"
> ——乔舒亚·雷诺兹
> （Joshua Reynolds）

我认为我们有理由相信，当今的商业世界已经开始转变为一个更宽广的创意社会。据说去年涌现出了比以往更多的由雄心勃勃的企业家创办的新企业。有些人将会名利双收，譬如Facebook的创始人马克·扎克伯格，当然也有更多人将会默默无闻。很有可能今早为你点咖啡的20岁姑娘就是一个著名的兼职应用程序设计师，或者上周五帮你清空垃圾箱的小伙就是某个在国际社交网站上有超高人气的乐队主唱。

越来越多我认识的人，无论男女老少，都会从事一到两个有创造性的副业。其中一些人乐于将自己的创意生活与职业生活结合在一起，也有人倾向于从事多项职业，还有人在自己的创意事业中取得了丰硕成果而获得经济支持。

这是一种艺术家几个世纪以来已经完成的职业平衡，他们巧妙地将自己的艺术实践与一个更稳定的工作——譬如教师——相结合。如今我看到这种高风险与低风险相结合的模式已在社会中

变得越来越普遍，而以往那种以老板主导一切，员工只能服从企业规定的严苛等级制度则变得越来越不符合时代潮流。基于上级向下级传递指令的传统体系适用于管理军队或劳改犯，这正是因为它能有效抑制人类的想象力。

　　未来怎样取决于我们能否采用不一样的方式——运用自己独特的想象力和才能来表达自我，为社会做出贡献。只有靠自己的头脑而不是蛮力，我们才可以变得独特并赋予人生价值。艺术家早已深谙这一点了。

"去感动吧，去爱吧，去希冀吧，去颤抖吧，去生活吧 —— 这些才是最重要的事情。"

奥古斯特·罗丹

致　谢

首先我要感谢你购买这本书。我希望书中至少有一些段落能让你产生共鸣，无论是严肃的评论还是轻松的轶事。

这本书酝酿了好一阵时间，可能是我整个成年后的人生。在这足够漫长的一段时间里，不少人都参与了对它的塑造——同时也塑造了我。

保罗·理查森（Paul Richardson）就是其中一位。正是善良的他在20世纪80年代中期雇用我为萨德勒韦尔斯剧院的舞台管理员，而当时初出茅庐的我除了有满腔热忱外毫无任何经验可言。是他教会我如何把一块九米高的布景平板成功地从舞台一端"运送"至另一端。他也是第一个将我介绍给艺术家的人。

吉·汤普森（Gee Thompson）是另一位重要的人。他和我一样对创造力充满兴趣，并在20世纪90年代初同我一起出版了SHOTS杂志。这本杂志主要讲拍摄例如广告和音乐短片等短片的技巧。之后我们出售了杂志，也许这不太明智而且确实太快了，但我很高幸它一直发行到了今日。

接下来还要感谢史蒂夫·黑尔，这本书就是献给他的。他让我以及所有有幸结识他的人知道了拥有钻研精神是件极度美好的事情。他非常睿智、和蔼与慷慨，全然没有贪婪、狭隘和虚伪等人性的阴暗面。他也是研究出版该书的企鹅出版公司（Penguin Books）的世界级权威专家。

随着与兰登书屋（Random House）的合并，企鹅出版公司如

今已是一家庞大的公司。不是所有人都对合并一事感到满意，但我却挺开心的，因为这意味着我的好朋友、兰登书屋的杰出出版人比尔·斯科特－克尔（Bill Scott-Kerr）现在不光是我的酒友和谋士，还是我亲爱的同事了。

我还不得不提本·布鲁西（Ben Brusey），在维京出版公司（Viking Books）的我的第一个编辑。给他指导的是言语温和且极度聪明的出版人乔尔·里基特（Joel Rickett）。当本在公司的事业蒸蒸日上时，乔尔爽快地接手了我的项目，对此我感到非常荣幸。

大的出版公司常常被人诟病缺乏人情味和对作者应有的关照，但我与企鹅出版公司合作期间却从未有这样的感觉。与乔安娜·普赖尔（Joanna Prior）和维尼夏·巴特菲尔德（Venetia Butterfield）合作令人愉悦，她们非常周到、用心、专注并且有趣。还有本书的文字编辑安妮·李（Annie Lee），关于艺术和艺术家的话题我可以和她聊上好几个钟头。另外，我非常幸运能请到理查德·布拉韦里（Richard Bravery）担任本书的平面设计，还要感谢休·阿姆斯特朗（Huw Armstrong）所做的选取图片的工作和艾玛·布朗（Emma Brown）的耐心。

没有艺术家就无法写成一本关于艺术家的书，因此我对这些年愿意接受我采访的所有画家、表演艺术家、思想家和雕塑家们，以及促成这些采访的机构，例如近来帮助过我的泰特美术馆（Tate Gallery）和英国广播公司（BBC）致以无限的感激。

最后我想说，创造力关乎乐观与爱。没有人比我的妻子凯特（Kate）更能深刻地诠释这两个特质了。她有一颗犀利的头脑，能立马帮我挑出错误的内容和可疑的语句。她的这个特点似乎也遗传给了我们的孩子，他们也不时地贡献了一些为我挽回颜面的好建议。如果书中有什么好点子的话，那都算是我孩子们的功劳，而若有什么谬误，那都是我造成的，敬请读者指正。

插图和照片版权

黑白图片

彩色图片

Bridget Riley, *Man with a Red Turban (After van Eyck)*, 1946 © Bridget Riley, 2015. All rights reserved, courtesy of Karsten Shubert, London; Bridget Riley, *Pink Landscape*, 1960 © Bridget Riley, 2015. All rights reserved, courtesy of Karsten Shubert, London; Bridget Riley, *Kiss*, 1961 © Bridget Riley, 2015. All rights reserved, courtesy of Karsten Shubert, London; Michelangelo Merisi da Caravaggio, *Self Portrait as the Sick Bacchus*, 1593 © Image, Galleria Borghese, Rome/Scala, Florence; Caravaggio, *The Supper at Emmaus*, 1601 © The National Gallery, London. Presented by the Hon. George Vernon, 1839; Caravaggio, *Salome with the Head of John the Baptist*, 1607 © The National Gallery, London; Pablo Picasso, *Dwarf Dancer*, 1901 © Succession Picasso/DACS, London, 2015/Museo Picasso, Barcelona, Spain/The Bridgeman Art Library; Pablo Picasso, *Seated Harlequin*, 1901 © Succession Picasso/DACS, London, 2015/The Metropolitan Museum of Art/Art Resource/Scala, Florence; Jacques-Louis David, *The Death of Socrates*, 1787 © Image, The Metropolitan Museum of Art, 2015/Art Resource/ Scala, Florence; Piero della Francesca, *Flagellation of Christ*, 1458–60 © Galleria Nazionale delle Marche, Urbino, Italy/The Bridgeman Art Library; Luc Tuymans, *William Robertson*, 2014 © courtesy David Zwirner, New York/London and Zeno X Gallery, Antwerp; Luc Tuymans, *John Robison*, 2014 © courtesy David Zwirner, New York/London and Zeno X Gallery, Antwerp; Luc Tuymans, *John Playfair*, 2014 © courtesy David Zwirner, New York/London and Zeno X Gallery, Antwerp; Johannes Vermeer, *Girl with a Pearl Earring*, 1665 © Mauritshuis, The Hague; Peter Doig, *Ski Jacket*, 1994 © Peter Doig. All rights reserved, DACS, 2015/TATE Modern, London; Rembrandt van Rijn, *Self Portrait*, 1669 © The National Gallery, London; Kerry James Marshall, *De Style*, 1993 © Digital Image Museum Associates/Los Angeles County Museum of Art/Art Resource/Scala, Florence & Jack Shainman Gallery, New York, 2015.

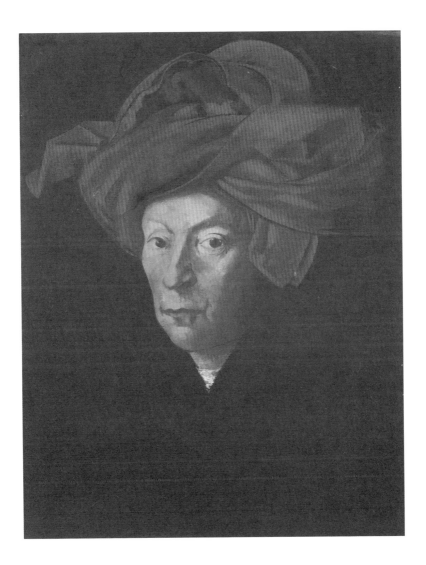

布里奇特·赖利,《包着红头巾的男子（仿凡·艾克）》, 1946 年

布里奇特 · 赖利，《粉红色的风景》，1960 年

布里奇特·赖利,《吻》, 1961 年

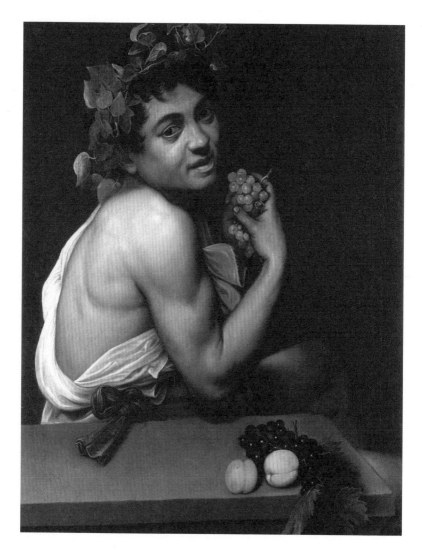

卡拉瓦乔,《扮作病中酒神的自画像》,1593 年

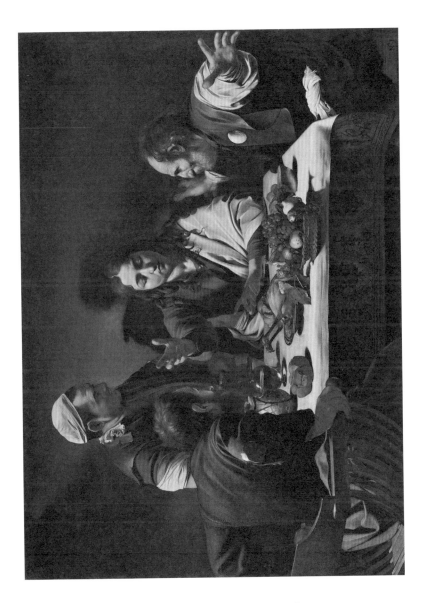

卡拉瓦乔，《在以马忤斯的晚餐》，1601 年

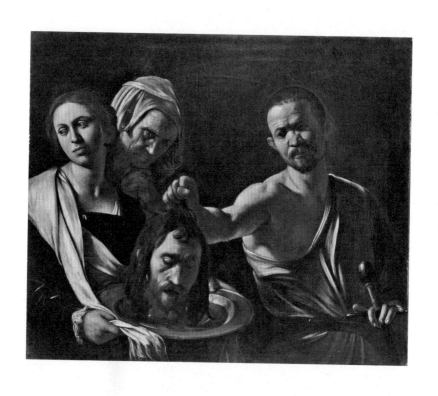

卡拉瓦乔,《莎乐美和施洗约翰的首级》, 1607 年

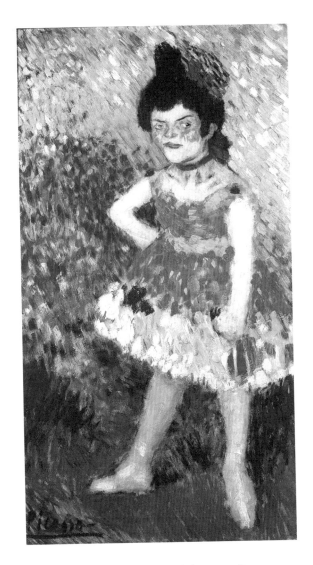

巴勃罗·毕加索,《侏儒舞者》,1901 年

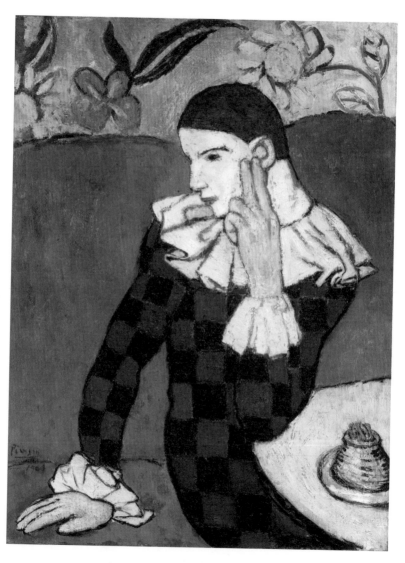

巴勃罗·毕加索,《坐着的阿尔列金》,1901 年

雅克－路易·大卫,《苏格拉底之死》, 1787 年

皮耶罗 · 德拉 · 弗朗切斯卡,《鞭笞基督》, 1458—1460 年

吕克·图伊曼斯，《约翰·普莱费尔》，2014 年

吕克·图伊曼斯，《约翰·罗比森》，2014 年

吕克·图伊曼斯，《威廉·罗伯逊》，2014 年

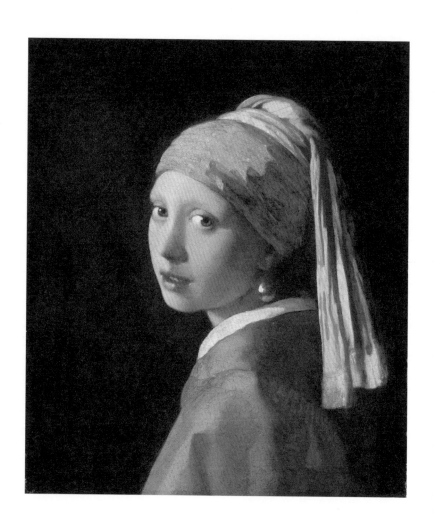

约翰内斯·维米尔,《戴珍珠耳环的少女》,1665 年

彼得·多依格,《滑雪夹克》, 1994 年

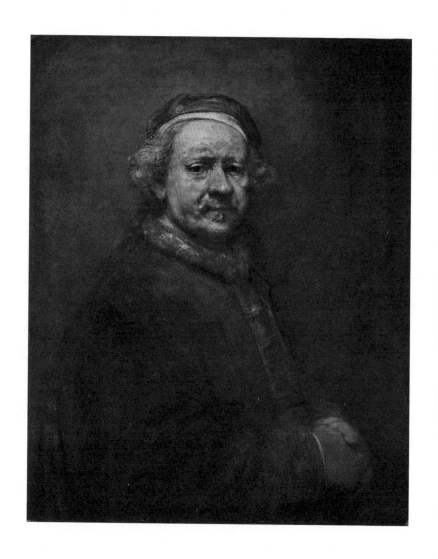

伦勃朗·凡·莱因,《自画像》, 1669 年

克里·詹姆斯·马歇尔，《风格派》，1993 年